ARTISTIC

ANATOMY

人體繪圖專科

「美術解剖學」

FOR

金井裕也

瑞昇文化

HUMAN

DRAWING

装幀
アルビレオ

本文デザイン・DTP
長橋誓子

撮影
市川 守（本社写真部）

撮影協力
鈴木兼斗　宮井典子

編集協力
河野真理子　大貫未記

前 言

　　就像拉斯科洞窟的壁畫能看到人形的線描，自古以來「人類」便是重要的藝術主題，不過隨著接近現代，人類變成藝術作品對象的頻率減少了。

　　然而，在漫畫、動畫、遊戲等全新藝術領域，表現人類則變得非常興盛，人類作為不可或缺的主題復活了。這些展現世界廣度，可謂時代尖端的領域，由於日新月異的電腦技術和大量消費文化，必須以極快的速度進行製作。在這些作品中登場的角色創作也一樣。

　　作品中所表現的人類型態與動作，受到人體的「解剖學的構造」與「各部位的可動範圍」限制，表現的角色有一點不自然的動作，身體線條等感覺不協調時，經常受到觀眾的嚴厲指責。這是因為不只製作者，觀眾也在日常中接觸不特定多數人，無意識地觀察人類。

　　因此在製作時，記住人體的限制，如何自然、寫實地描繪動作的觀點非常重要。

　　本書首先透過「基礎篇」站到解剖學的入口，在第 1 章粗略地掌握人體，確認全身的印象；第 2 章算是解剖學的分論。確認身體各部位連接骨頭的肌肉，也揭示以關節為起點的屈曲、伸展的方向。在這個階段不必記憶解剖學的名稱。

　　接著，進入對速寫、素描的人體賦予生命的「實踐篇」（第 3 章）。以日常中平穩的動作，和運動等動感的動作為對象，加以解剖學的解釋與分析。對於幾幅素描，也一併記載步驟。

　　在這個階段，參照「基礎篇」裡人體各部位的肌肉添加方式，關節的可動範圍等資訊，將是非常重要的重點。在速寫時無法掌握身體構造，可能會停筆或猶豫，遇到這種情況時請翻到「基礎篇」確認。

　　希望本書能幫助各位透過畫圖，對身體構造和解剖學的用語加深理解，並且進一步活用在創作中。

CONTENTS

實踐篇

第3章 描繪人體的各種動作

動作小的姿勢

專欄 名作中的人體・2

動作大的姿勢

專欄 名作中的人體・3

基礎篇　第 1 章
人體的基礎知識與特徵

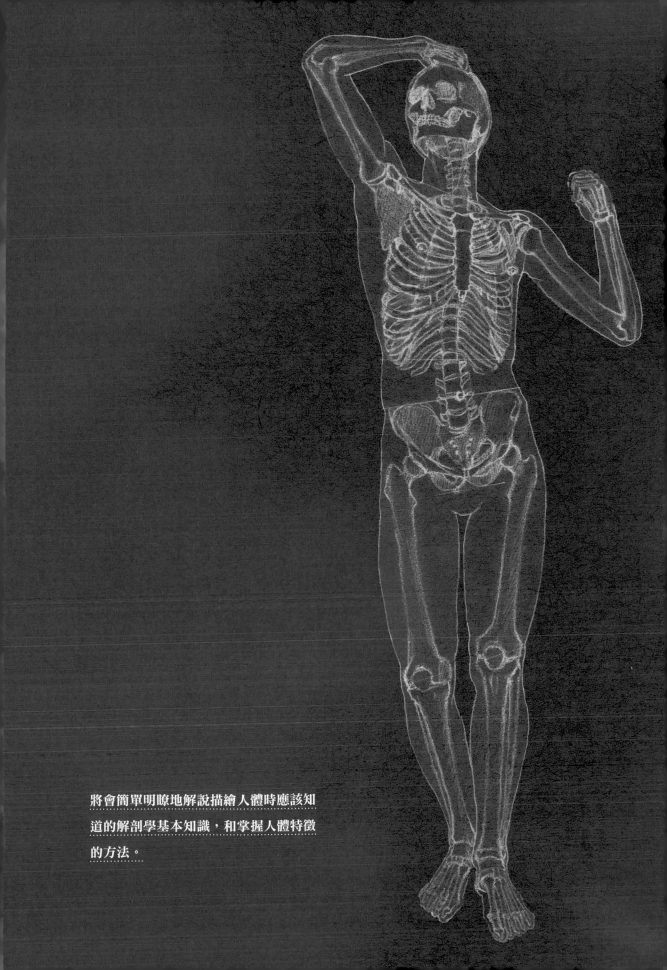

將會簡單明瞭地解說描繪人體時應該知道的解剖學基本知識，和掌握人體特徵的方法。

身體的劃分、方向、面

描繪人體前，首先來確認身體在解剖學上的劃分與方向等名稱吧！

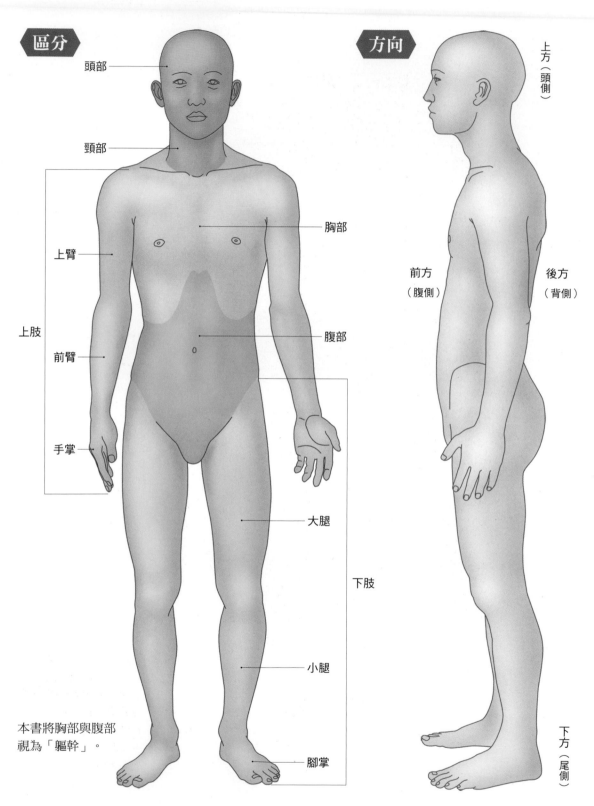

區分

- 頭部
- 頸部
- 胸部
- 上臂
- 腹部
- 上肢
- 前臂
- 手掌
- 大腿
- 下肢
- 小腿
- 腳掌

本書將胸部與腹部視為「軀幹」。

方向

- 上方（頭側）
- 前方（腹側）
- 後方（背側）
- 下方（尾側）

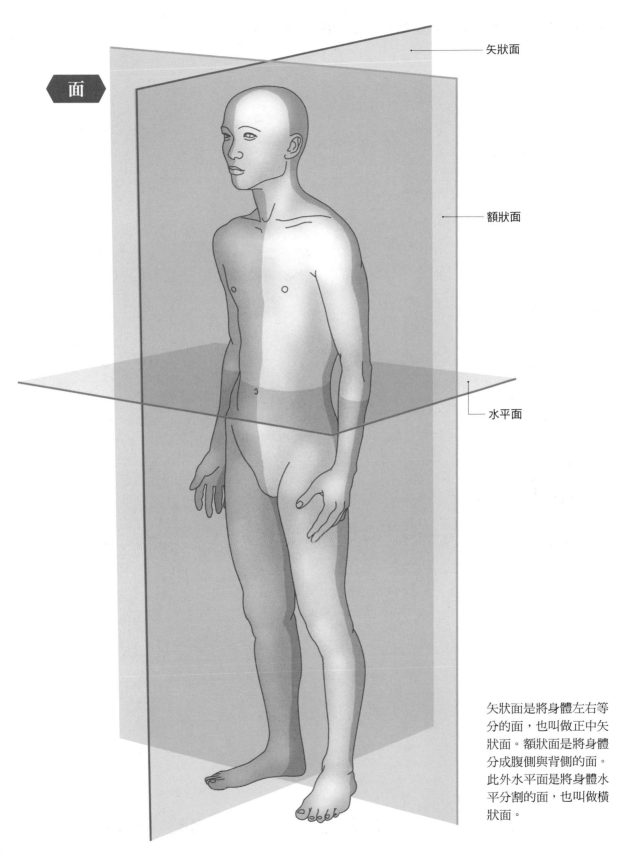

面

矢狀面

額狀面

水平面

矢狀面是將身體左右等
分的面，也叫做正中矢
狀面。額狀面是將身體
分成腹側與背側的面。
此外水平面是將身體水
平分割的面，也叫做橫
狀面。

從體表觸及的重點 身體各部位的名稱

身體有幾個骨頭隆起的清楚重點，會是描繪人體時的記號。白己實際觸碰確認吧！

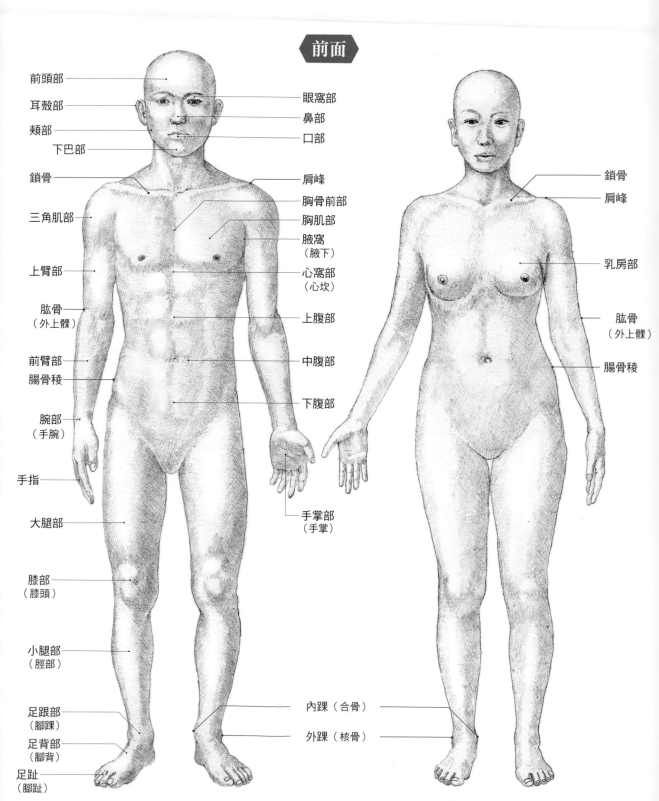

前面

前頭部
耳殼部
頰部
下巴部
鎖骨
三角肌部
上臂部
肱骨
（外上髁）
前臂部
腸骨稜
腕部
（手腕）
手指
大腿部
膝部
（膝頭）
小腿部
（脛部）
足跟部
（腳踝）
足背部
（腳背）
足趾
（腳趾）

眼窩部
鼻部
口部
肩峰
胸骨前部
胸肌部
腋窩
（腋下）
心窩部
（心坎）
上腹部
中腹部
下腹部
手掌部
（手掌）

內踝（合骨）
外踝（核骨）

鎖骨
肩峰
乳房部
肱骨
（外上髁）
腸骨稜

※ **藍字**的名稱表示能從體表觸摸的重點。

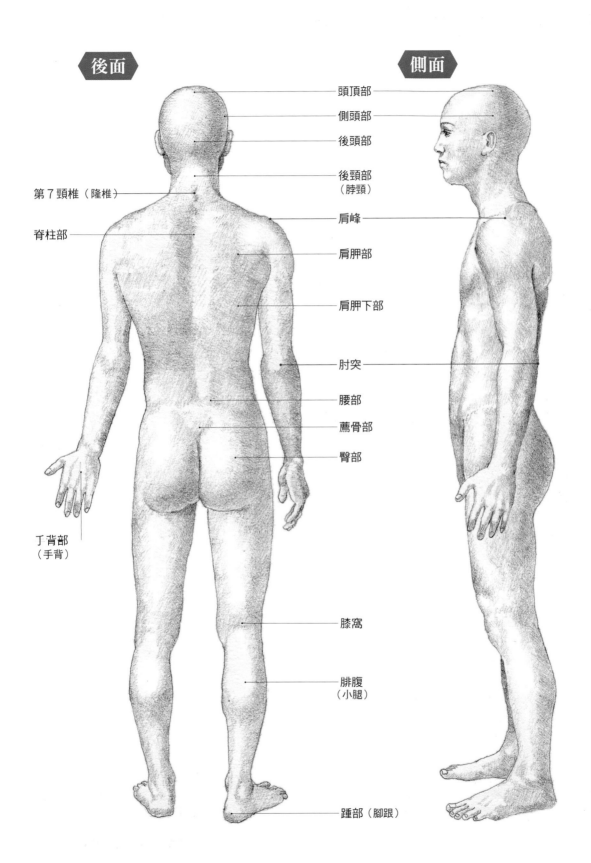

後面

側面

頭頂部

側頭部

後頭部

後頸部
（脖頸）

第 7 頸椎（隆椎）

肩峰

脊柱部

肩胛部

肩胛下部

肘突

腰部

薦骨部

臀部

手背部
（手背）

膝窩

腓腹
（小腿）

踵部（腳跟）

全身的肌肉

肌肉藉由收縮能做出身體的各種動作。哪個部位有哪些肌肉，先掌握全貌吧！

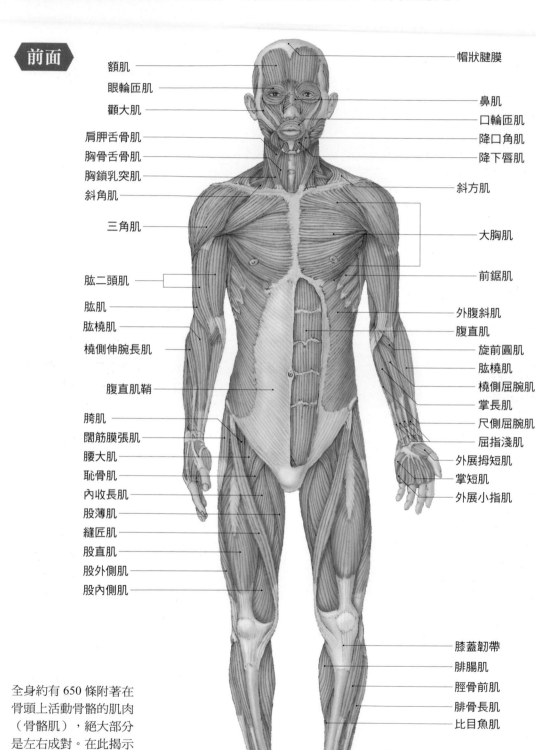

前面

額肌
眼輪匝肌
顴大肌
肩胛舌骨肌
胸骨舌骨肌
胸鎖乳突肌
斜角肌
三角肌
肱二頭肌
肱肌
肱橈肌
橈側伸腕長肌
腹直肌鞘
胯肌
闊筋膜張肌
腰大肌
恥骨肌
內收長肌
股薄肌
縫匠肌
股直肌
股外側肌
股內側肌

帽狀腱膜
鼻肌
口輪匝肌
降口角肌
降下唇肌
斜方肌
大胸肌
前鋸肌
外腹斜肌
腹直肌
旋前圓肌
肱橈肌
橈側屈腕肌
掌長肌
尺側屈腕肌
屈指淺肌
外展拇短肌
掌短肌
外展小指肌
膝蓋韌帶
腓腸肌
脛骨前肌
腓骨長肌
比目魚肌
伸肌上支持帶
伸肌下支持帶

全身約有 650 條附著在骨頭上活動骨骼的肌肉（骨骼肌），絕大部分是左右成對。在此揭示了接近體表的肌肉。

後面

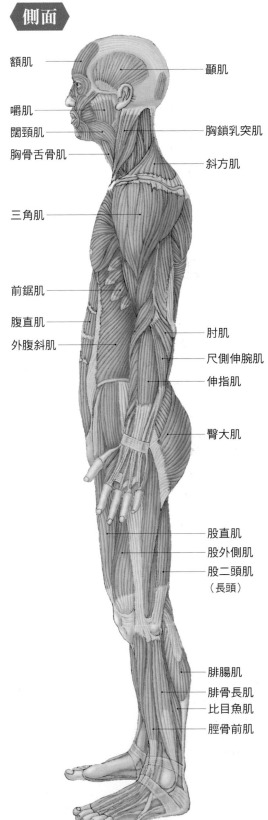

枕肌

胸鎖乳突肌

斜方肌

三角肌
小圓肌
棘下肌
大圓肌
肱三頭肌
背闊肌
肱橈肌
肘肌
尺側屈腕肌
尺側伸腕肌
橈側伸腕長肌
伸指肌
伸小指肌
伸肌支持帶
背側骨間肌
外展小指肌
闊筋膜張肌
臀中肌
髂脛束
臀大肌
股二頭肌（長頭）
內收大肌
半腱肌
半膜肌

膝窩

蹠肌
腓腸肌

比目魚肌

踵腱
（阿基里斯腱）

側面

額肌
嚼肌
闊頸肌
胸骨舌骨肌

三角肌

前鋸肌

腹直肌

外腹斜肌

顳肌

胸鎖乳突肌

斜方肌

肘肌

尺側伸腕肌

伸指肌

臀大肌

股直肌
股外側肌
股二頭肌
（長頭）

腓腸肌
腓骨長肌
比目魚肌
脛骨前肌

全身的骨骼

骨骼是肌肉附著的根基。如果能好好地掌握骨骼（骨架），描繪人體時便容易取得平衡。

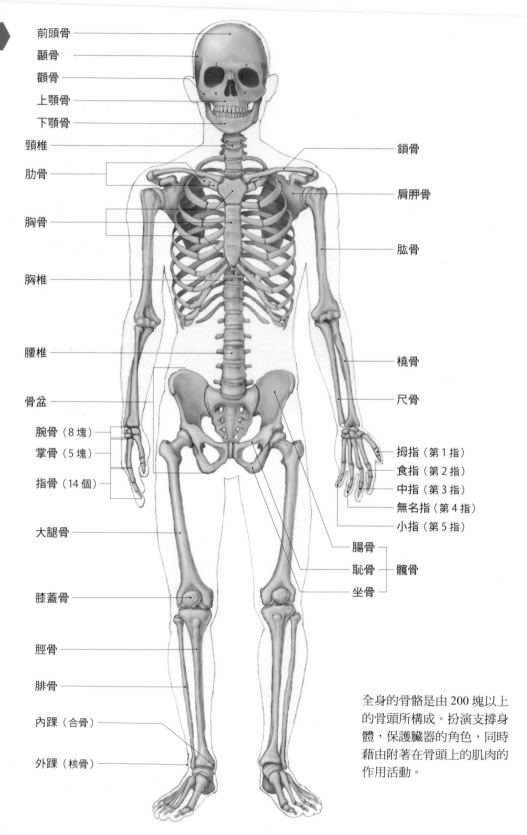

前面

前頭骨
顳骨
顴骨
上顎骨
下顎骨
頸椎
肋骨
胸骨
胸椎
腰椎
骨盆
腕骨（8塊）
掌骨（5塊）
指骨（14個）
大腿骨
膝蓋骨
脛骨
腓骨
內踝（合骨）
外踝（核骨）

鎖骨
肩胛骨
肱骨
橈骨
尺骨
拇指（第1指）
食指（第2指）
中指（第3指）
無名指（第4指）
小指（第5指）
腸骨
恥骨　髖骨
坐骨

全身的骨骼是由200塊以上的骨頭所構成。扮演支撐身體，保護臟器的角色，同時藉由附著在骨頭上的肌肉的作用活動。

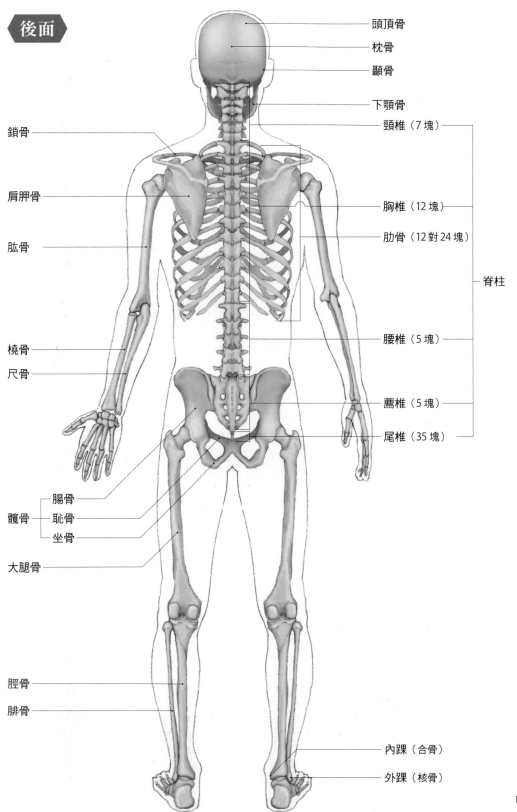

後面

頭頂骨

枕骨

顳骨

下顎骨

頸椎（7 塊）

鎖骨

肩胛骨

肱骨

胸椎（12 塊）

肋骨（12 對 24 塊）

脊柱

橈骨

尺骨

腰椎（5 塊）

薦椎（5 塊）

尾椎（35 塊）

腸骨

髖骨　恥骨

坐骨

大腿骨

脛骨

腓骨

內踝（合骨）

外踝（核骨）

全身的關節

關節是骨頭與骨頭連結之處，能讓身體做出各種動作。事先理解哪邊有哪種關節，便容易畫出做出動作的姿勢。

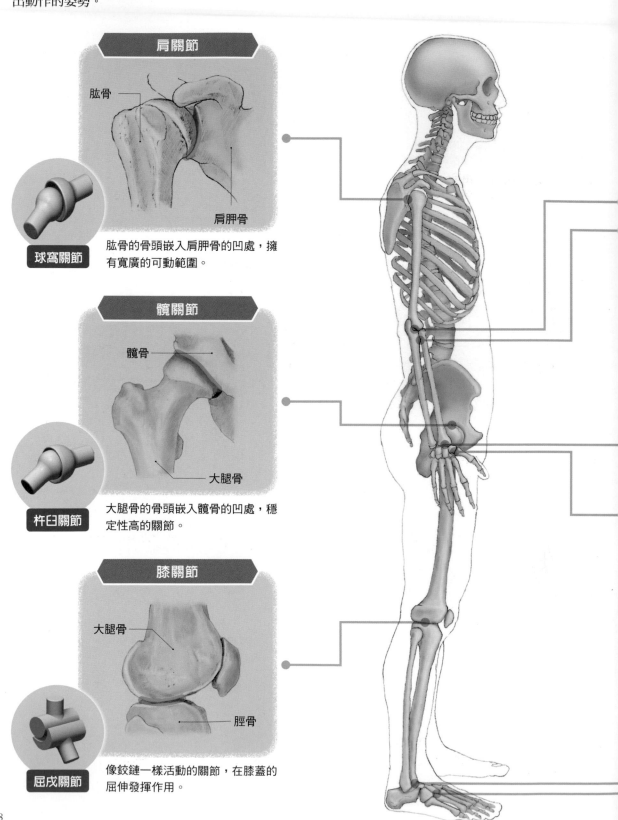

肩關節

肱骨

肩胛骨

球窩關節

肱骨的骨頭嵌入肩胛骨的凹處，擁有寬廣的可動範圍。

髖關節

髖骨

大腿骨

杵臼關節

大腿骨的骨頭嵌入髖骨的凹處，穩定性高的關節。

膝關節

大腿骨

脛骨

屈戌關節

像鉸鏈一樣活動的關節，在膝蓋的屈伸發揮作用。

肘關節（肱尺關節）

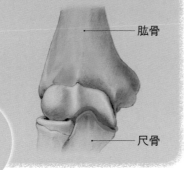

肱骨

尺骨

屈戌關節

由尺骨和肱骨所組成的關節，進行手肘的屈伸。

肘關節（橈尺近側關節）

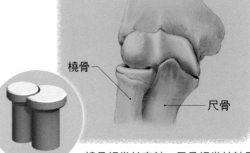

橈骨

尺骨

車軸關節

橈骨相當於車軸，尺骨相當於軸承的關節，能扭轉前臂。

手掌的關節（腕關節）

橈骨

腕骨

橢圓關節

腕骨嵌入橈骨的橢圓狀凹處，活動手腕。

手掌的關節（腕掌關節）

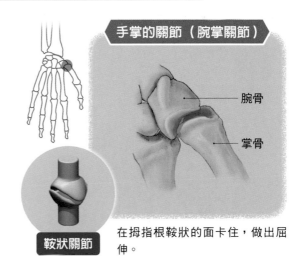

腕骨

掌骨

鞍狀關節

在拇指根鞍狀的面卡住，做出屈伸。

腳掌的關節（距骨小腿關節）

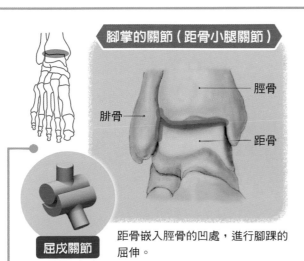

脛骨

腓骨

距骨

屈戌關節

距骨嵌入脛骨的凹處，進行腳踝的屈伸。

腳掌的關節（楔舟關節）

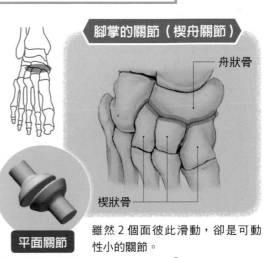

舟狀骨

楔狀骨

平面關節

雖然 2 個面彼此滑動，卻是可動性小的關節。

男性與女性的差別

為了好好地分別描繪男性與女性，必須具體地掌握「哪個部位」「有何」不同。一起來檢視充分顯現差異的部位。

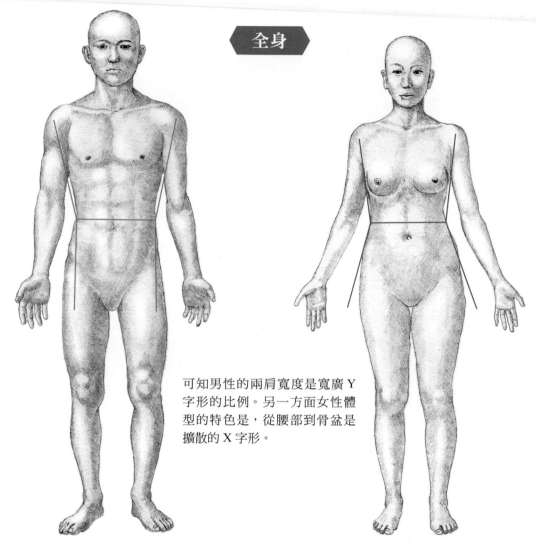

全身

可知男性的兩肩寬度是寬廣 Y 字形的比例。另一方面女性體型的特色是，從腰部到骨盆是擴散的 X 字形。

下半身

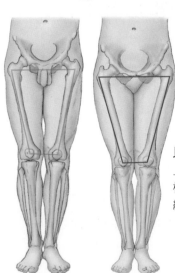

比較連接大腿骨上端和膝蓋骨的梯形，女性比較縮窄。

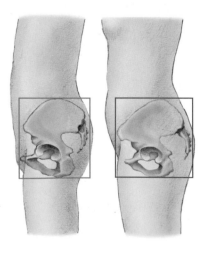

從側面觀看，相對於男性縱長的骨盆，可知女性的接近正方形。

頭蓋骨

男性的下顎骨（下顎）很大，頭蓋骨整體有稜角。女性的頭蓋骨比起男性整體略有圓弧，下顎骨也比較小。

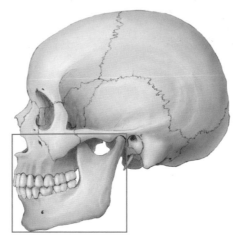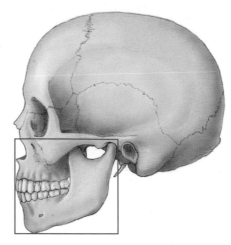

骨盆

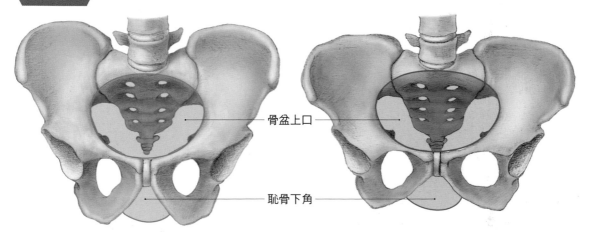

骨盆上口

恥骨下角

女性的骨盆比起男性呈橫長形。比較骨盆上口的形狀，女性的是橫長的橢圓形。另外，可知女性的恥骨下角比較寬。

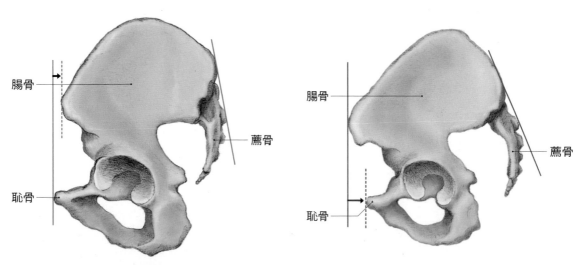

腸骨

薦骨

恥骨

腸骨

薦骨

恥骨

從側面觀看骨盆，相對於男性的恥骨比腸骨向前突出，女性的恥骨縮進內側。另外，比較薦骨可知女性的向後方突出。

伴隨成長與老化的體型變化

人的身體在從幼兒轉移到青年、中年、老年的過程中會人幅改變。觀察全身的平衡、體表和骨骼是如何改變。

成長引起的改變

人的身體從脖子以下的部分，比起頭部和脖子，會隨著年齡大幅成長。從連接肩膀、肚臍、腿根、膝蓋的線條變化，就能看得出來。

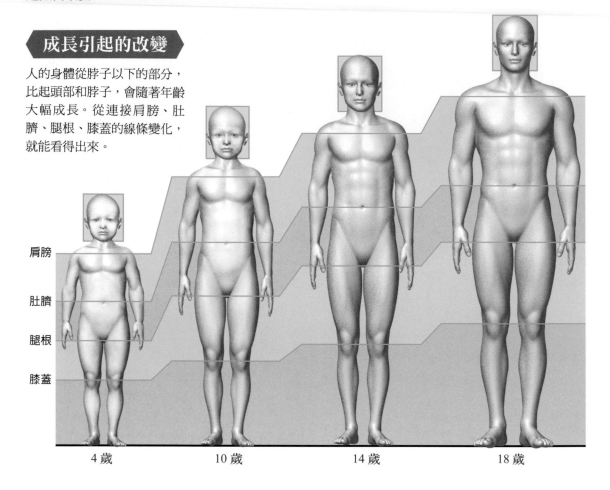

肩膀

肚臍

腿根

膝蓋

4 歲　　　　　　　10 歲　　　　　　14 歲　　　　　　18 歲

古典認為的理想比例

在希臘、羅馬時代追求解剖學上的理想比例，製作了人體的雕刻與繪畫。其根底存在的思想是：「因為人體是神所創造的，所以身體各部位的比例肯定是完美的」。

即使到了近世的文藝復興時代，這種古典的比例被視為理想。代表性的例子有阿爾布雷希特 • 杜勒的人體圖（右圖），和李奧納多 • 達文西的著名繪畫等。不過，讓人體過度配合解剖學的美感，也令人覺得與現實的人體相距甚遠。

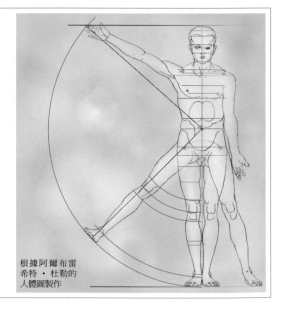

根據阿爾布雷希特 • 杜勒的人體圖製作

老化引起的改變

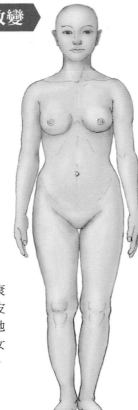
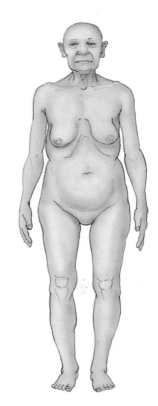

體表

隨著老化，發生肌肉衰老，脂肪增加，並且皮膚彈力下降，變得鬆弛下垂。雖然圖中顯示女性，不過男性也一樣。

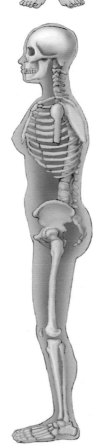
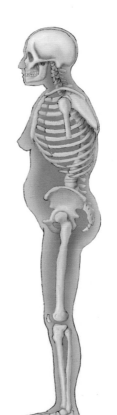
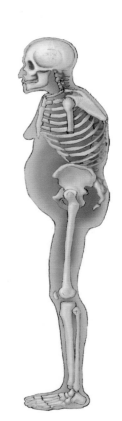

骨骼

骨骼的變化在女性身上尤其顯著。從中年期骨質開始減少（中圖），脊柱逐漸彎曲。隨著背部蜷曲，腹部向前方凸出，身高變矮（右圖）。

肥胖體型的特徵

要描繪肥胖的人體，就必須了解「長脂肪的方式」。確實掌握容易長脂肪的部位，和不易長脂肪的部位。

瘦削體型和肥胖體型

和標準體型的人比較，相對於瘦削體型脂肪較少，所以骨骼顯眼；肥胖體型則整體帶有圓弧，骨骼大多不清楚。

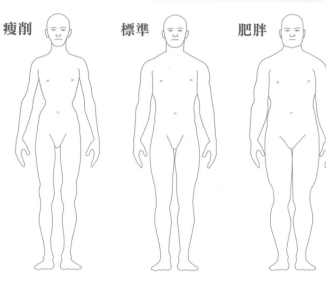

瘦削　　標準　　肥胖

長脂肪的方式

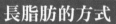
——：標準體型的線條

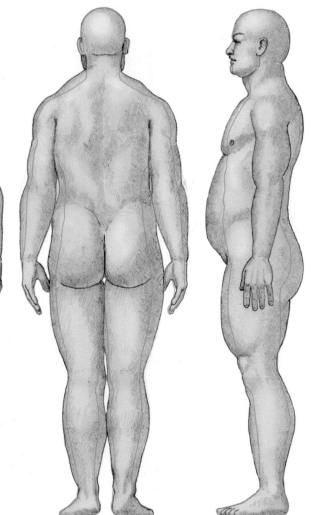

肥胖體型並非像氣球膨脹一樣整個身體膨脹。在腹部、臀部和大腿等處會長厚厚一層脂肪，不過在手臂、膝蓋與腳踝等處則比較薄。

2 種肥胖

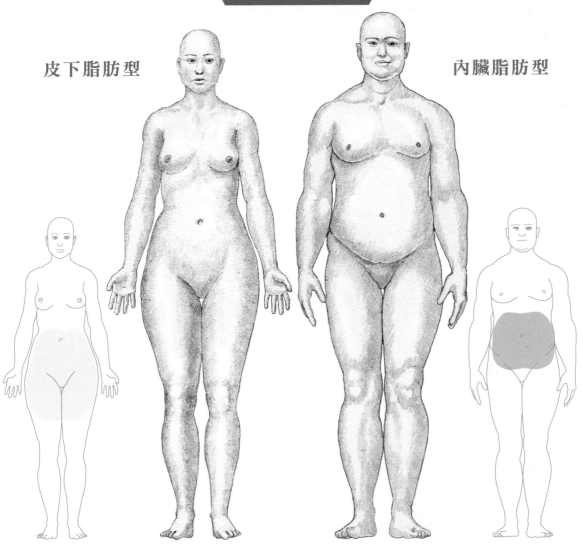

皮下脂肪型　　　　　　　　　　　　　　　　　　　　　內臟脂肪型

皮下累積許多脂肪的肥胖類型。主要是從腹部到下半身鼓起的「西洋梨型」體型，在女性身上很常見。

內臟周圍累積脂肪的肥胖類型。主要是腹部鼓起的「蘋果型」體型，在男性身上很常見。

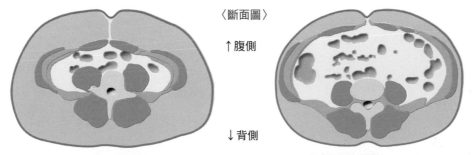

〈斷面圖〉

↑腹側

↓背側

將 MRI 顯影加工，清楚明瞭地表示脂肪位置的腹部斷面圖。依照類型，可以知道皮下脂肪▇和內臟脂肪▇長的方式不同。

基礎篇

第 2 章
全身的肌肉與動作

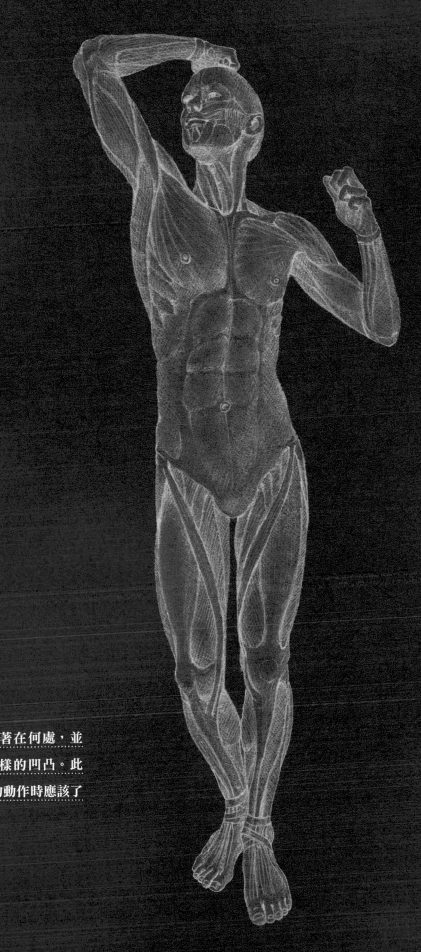

了解體表顯現的肌肉附著在何處，並
且，肌肉在體表帶來怎樣的凹凸。此
外，也會解說描繪人體的動作時應該了
解的關節動作。

表情肌 **頭頸部 1**

顏面皮下分布的肌肉叫做表情肌，或是顏面表情肌。藉由多條肌肉的動作結合，就能做出各種表情變化。

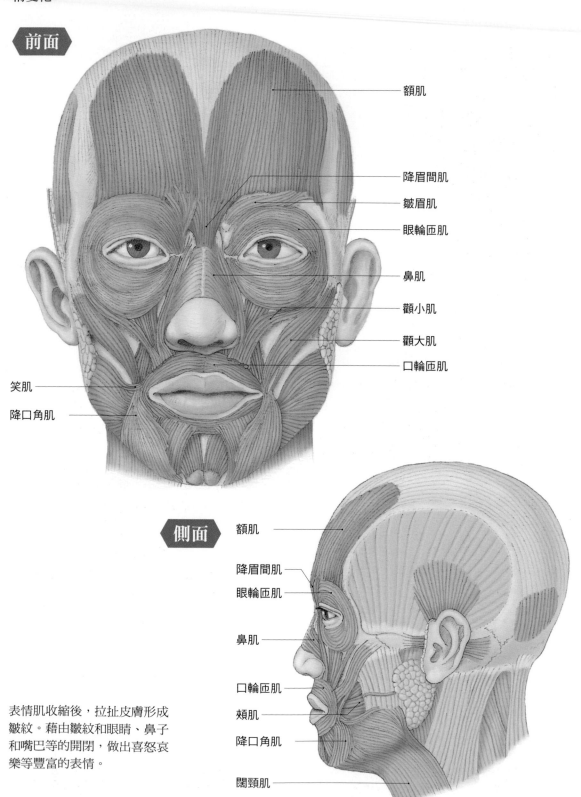

前面

額肌
降眉間肌
皺眉肌
眼輪匝肌
鼻肌
顴小肌
顴大肌
口輪匝肌
笑肌
降口角肌

側面

額肌
降眉間肌
眼輪匝肌
鼻肌
口輪匝肌
頰肌
降口角肌
闊頸肌

表情肌收縮後，拉扯皮膚形成皺紋。藉由皺紋和眼睛、鼻子和嘴巴等的開閉，做出喜怒哀樂等豐富的表情。

吊起眉梢

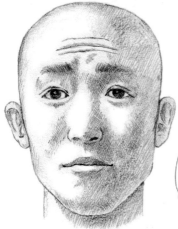

從前頭部到眉毛的皮膚上的額肌收縮後，兩眉抬高，在額頭中央會形成水平的皺紋。

額肌

嘬嘴

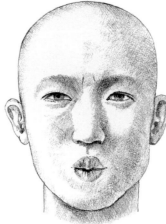

嘴脣周圍皮膚上的輪狀口輪匝肌用力收縮後，嘴脣的輪廓變圓，同時整體稍微向前凸出。

口輪匝肌

皺起眉頭

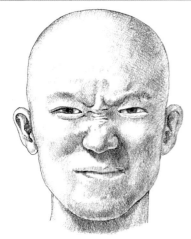

藉由將眉間皮膚往下拉的降眉間肌，和壓迫鼻孔變窄的鼻肌的作用，在眉間和鼻梁起皺紋。

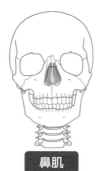

降眉間肌　　**鼻肌**

假笑

藉由口輪匝肌的作用嘴巴有點閉上，藉由嘴角上笑肌的作用嘴角稍微抬高，變成皮笑肉不笑的表情。

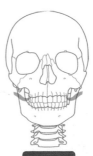

口輪匝肌　　**笑肌**

眨眼

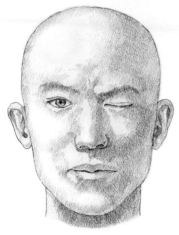

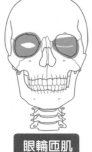

眼輪匝肌

環繞眼睛周圍的一對眼輪匝肌，只有一邊用力收縮後，就變成眨眼。

咬緊牙關

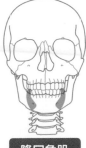

降口角肌

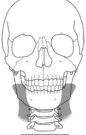

闊頸肌

咬緊牙關時，降口角肌將嘴角往下拉，闊頸肌將嘴角往下拉的同時，也把脖子的皮膚向上拉。

揚起嘴角

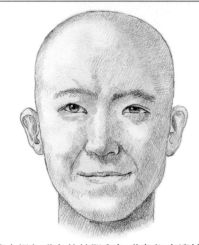

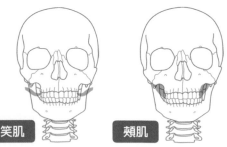

笑肌　　　　頰肌

藉由揚起嘴角的笑肌和把嘴角往旁邊拉的頰肌的作用，在嘴角上揚的同時，臉頰上產生酒窩。

皺眉

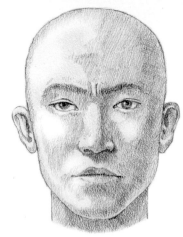

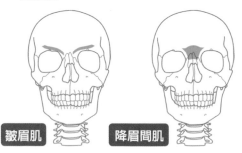

皺眉肌　　　降眉間肌

眉毛皮下的皺眉肌讓眉毛往中央靠近，降眉間肌讓眉間的皮膚向下，便在眉間形成豎皺紋。

情緒表現與表情肌的變化

「表情」可以說成「表現在臉上的情緒」。
各種表情都是藉由好幾種表情肌的作用搭
配產生的。表情肌位於眼睛、鼻子、嘴巴、
額頭、眉間等各種地方，了解哪種表情主
要是哪些肌肉起作用，便有助於表現細膩
的情感。

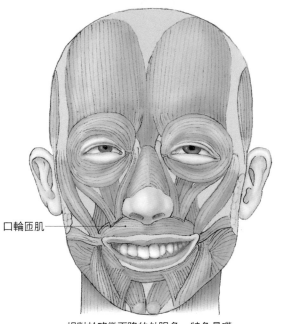

歡笑

口輪匝肌

相對於略微下降的外眼角，特色是嘴
角用力上揚。注意口輪匝肌。

悲傷

口輪匝肌

降口角肌

外眼角和嘴角大幅下降。想必大家可以明
白和「歡笑」的外眼角下降方式不一樣。

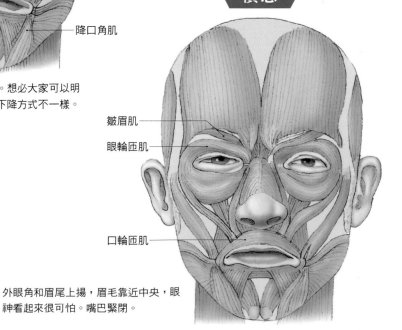

憤怒

皺眉肌

眼輪匝肌

口輪匝肌

外眼角和眉尾上揚，眉毛靠近中央，眼
神看起來很可怕。嘴巴緊閉。

頸部的肌肉　頭頸部2

頸部（一般稱為脖子）的肌肉在活動頭部時發揮作用。雖有大大小小許多條肌肉，不過要先掌握較粗的胸鎖乳突肌的位置。像男性的情況，喉結也是重點。

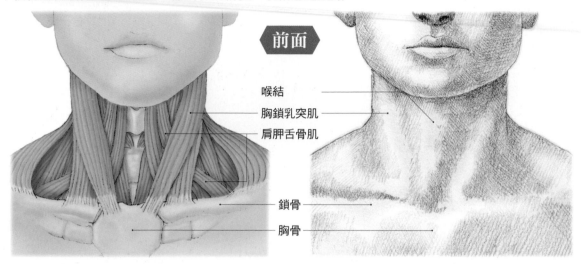

前面

喉結
胸鎖乳突肌
肩胛舌骨肌
鎖骨
胸骨

從前面能清楚看到胸鎖乳突肌的隆起。確實畫出左右的胸鎖乳突肌附在胸骨部分的凹處，注意胸骨的位置不要太下面。

胸鎖乳突肌

附在後頭部的乳突與鎖骨、胸骨的粗肌肉。在讓頭部前後左右傾倒轉動時發揮作用。

■：起始　■：停止

肩胛舌骨肌

位於胸鎖乳突肌後面，附在喉結上方的舌骨和肩胛骨上。將舌骨往後拉使之穩定。

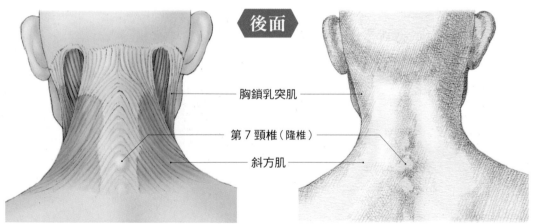

後面

胸鎖乳突肌
第7頸椎（隆椎）
斜方肌

注意後頭部下方，脖子後面的凹處。從體表觸摸的第7頸椎（隆椎）是頸部和胸部的界線。

胸鎖乳突肌

從後面觀看，非常清楚附在後頭部。也有伸長脖子的作用。

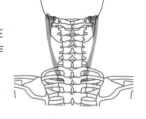

斜方肌

覆蓋從脖子到背部上方的菱形大肌肉。具有伸長脖子，或往側面傾倒的作用。

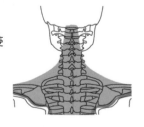

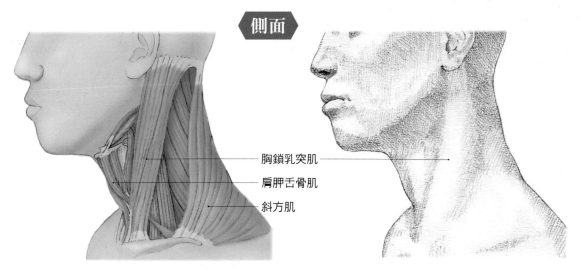

<div align="center">側面</div>

胸鎖乳突肌

肩胛舌骨肌

斜方肌

非常清楚胸鎖乳突肌從耳後連到鎖骨。此外，也能看到喉結的隆起。

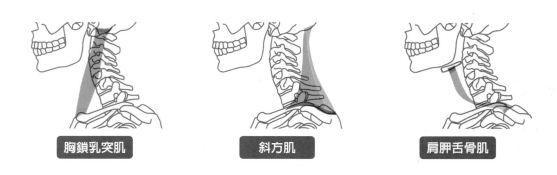

胸鎖乳突肌

斜方肌

肩胛舌骨肌

脖子的動作

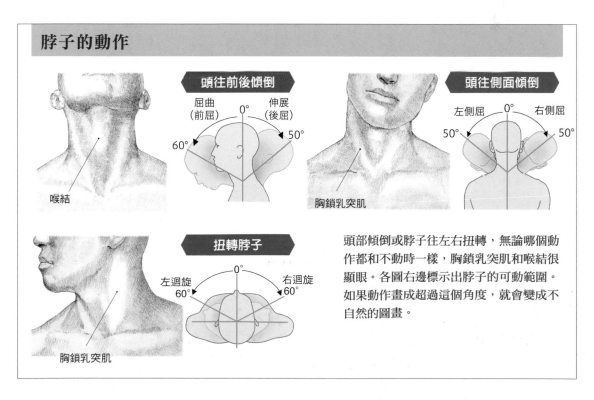

喉結

頭往前後傾倒

屈曲（前屈）　0°　伸展（後屈）
60°　50°

頭往側面傾倒

左側屈　0°　右側屈
50°　50°

胸鎖乳突肌

扭轉脖子

左迴旋 60°　0°　右迴旋 60°

胸鎖乳突肌

頭部傾倒或脖子往左右扭轉，無論哪個動作都和不動時一樣，胸鎖乳突肌和喉結很顯眼。各圖右邊標示出脖子的可動範圍。如果動作畫成超過這個角度，就會變成不自然的圖畫。

胸部、背部的肌肉 軀幹 1

胸部的肌肉（胸肌）稱為胸廓，覆蓋鳥籠般的骨骼。胸部肌肉之中有幾條與手臂的動作有關。

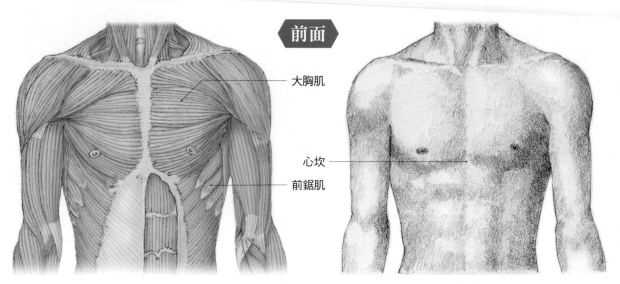

前面

大胸肌

心坎

前鋸肌

重點是大塊的大胸肌。注意左右大胸肌和胸骨形成的凹凸，還有心坎的凹處。

大胸肌

附在鎖骨、胸骨、肋骨與肱骨的扇狀大肌肉，具有活動手臂的作用。

前鋸肌

附在肋骨與肩胛骨內側的肌肉，覆蓋胸廓的側面。將肩胛骨向前拉。

■：起始　　■：停止

手臂的動作與大胸肌

大胸肌如右圖分成 3 條肌束，下面的 2 條肌束進入上面的肌束（藍色部分）下方。抬起手臂後，上面的肌束會變成反轉的狀態，肌束的重疊消失。

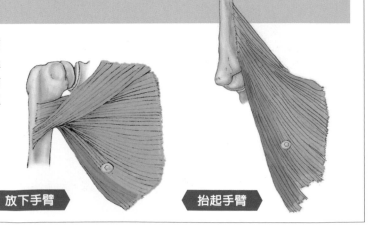

放下手臂　　抬起手臂

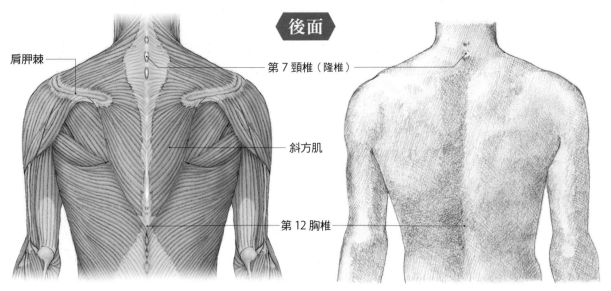

後面

肩胛棘

第 7 頸椎（隆椎）

斜方肌

第 12 胸椎

先決定斜方肌下方尖尖的部分（第 12 胸椎附近）、脖子後面的突起（隆椎）和左右肩胛棘這4處的位置並畫出來，便容易取得平衡。

斜方肌

連接後頭部與胸椎及肩胛棘與鎖骨的大肌肉。活動肩胛骨。

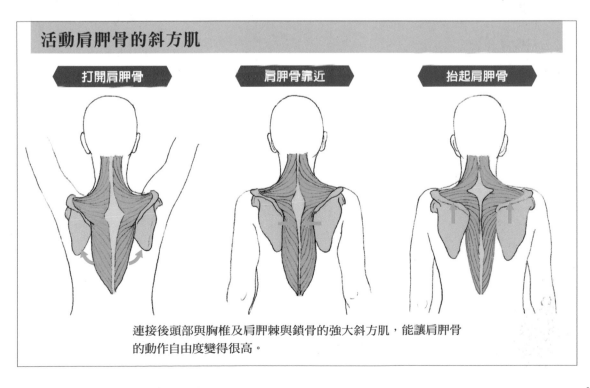

活動肩胛骨的斜方肌

打開肩胛骨　　肩胛骨靠近　　抬起肩胛骨

連接後頭部與胸椎及肩胛棘與鎖骨的強大斜方肌，能讓肩胛骨的動作自由度變得很高。

腹部、背部的肌肉 軀幹 2

腹部沒有像胸部的胸廓（胸骨、胸椎、肋骨）那樣的骨骼，以多層的腹部肌肉（腹肌）構成的腹壁保護內臟。也同時檢視脊柱後面的背部肌肉吧！

前面

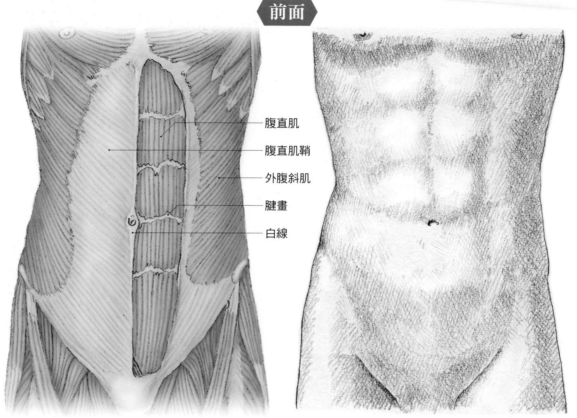

- 腹直肌
- 腹直肌鞘
- 外腹斜肌
- 腱畫
- 白線

位於身體略內側的腹直肌，被腱畫與白線分割顯現在體表。注意它看起來經過腹直肌鞘。

腹直肌

縱向通過身體中央的肌肉，將脊椎向前彎曲。用力收縮後，藉由腱畫隔開的肌肉會鼓起。

外腹斜肌

覆蓋腹部側面的大肌肉，位於腹壁的最外側。將肋骨往下拉，將脊椎向前彎曲。

■：起始　■：停止

軀幹的動作

往左右扭轉

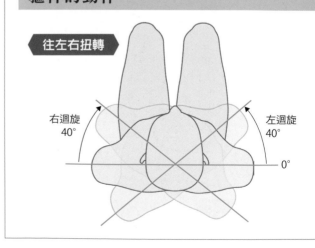

右迴旋 40°

左迴旋 40°

0°

後面

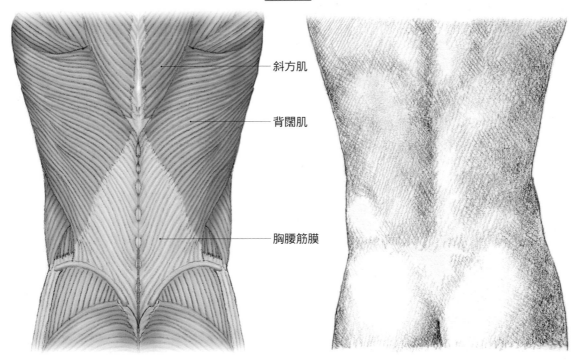

斜方肌

背闊肌

胸腰筋膜

占據背部大部分的背闊肌很發達的人，從背部
下方往腋下，能看到大大的 V 字。

背闊肌

背部最大的肌肉，附在肱骨上，連
到胸腰筋膜。具有將肱骨往後內側
拉，或是扭轉的作用。

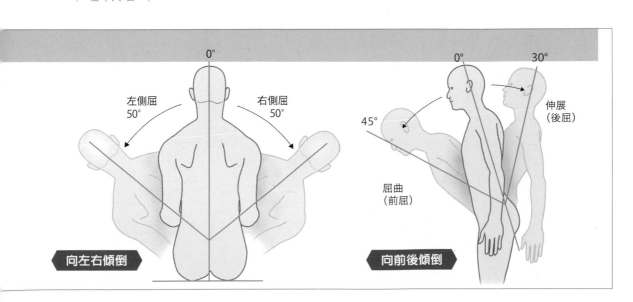

0°

左側屈
50°

右側屈
50°

0°　30°

45°

屈曲
（前屈）

伸展
（後屈）

向左右傾倒

向前後傾倒

臀部的肌肉 軀幹 3

臀部的肌肉連接骨盆和大腿骨。對髖關節起作用，做出大腿的各種動作。

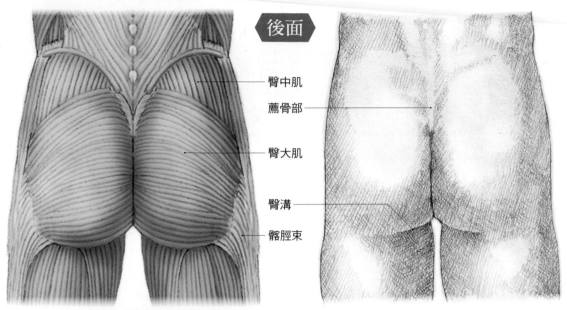

後面

- 臀中肌
- 薦骨部
- 臀大肌
- 臀溝
- 髂脛束

薦骨部的凹處，與連到髂脛束的部分的凹痕，讓臀大肌的鼓起變得明顯。臀大肌位於覆蓋大腿肌肉的位置，它的界線是很清楚的臀溝。

臀大肌

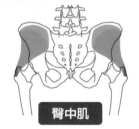

臀中肌

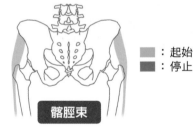

髂脛束

■：起始
■：停止

臀部最大的肌肉，連到髂脛束。在大腿向後伸展時，或站起來時發揮作用。

沒入臀大肌底下的扇狀肌肉。將大腿橫向抬起，或是往內側轉動。

覆蓋大腿肌肉的筋膜發展而成，在腸骨稜和小腿骨之間延伸。在膝蓋屈伸等時候發揮作用。

臀部肌肉的作用

臀部肌肉在腿部的各種運動發揮作用。例如，腳往側面抬起時，臀中肌和闊筋膜張肌會收縮（左圖）；腳向後抬起時臀大肌會收縮（右圖）。像這樣，雖然發揮作用的肌肉不同，但是注意這兩種情形下，髂脛束都會變成繃緊的狀態，讓整隻腳抬起來。

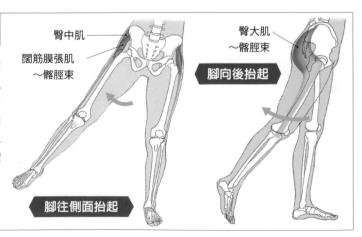

臀中肌
闊筋膜張肌～髂脛束

臀大肌～髂脛束

腳向後抬起

腳往側面抬起

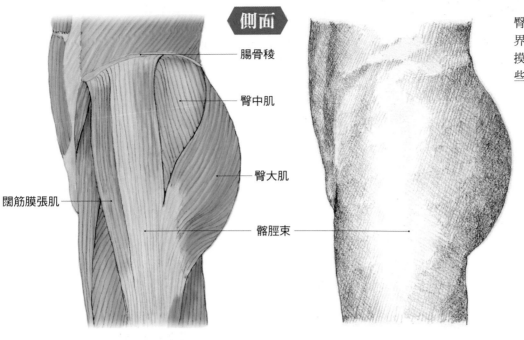

側面

腸骨稜

臀中肌

臀大肌

闊筋膜張肌

髂脛束

臀部和腰部的交
界是腸骨稜，觸
摸後可以知道有
些微隆起。

軀幹的扭轉

→骨盆固定朝向正面，上半身向右扭轉的
狀態。檢視骨骼後（左圖），可知 5 塊腰
椎慢慢地旋轉，配合這些旋轉的部分，胸
部的骨骼變成向右扭轉的狀態。注意所謂
的「扭轉」，並非只是變更上半身的角度
就好。

腰椎

正面

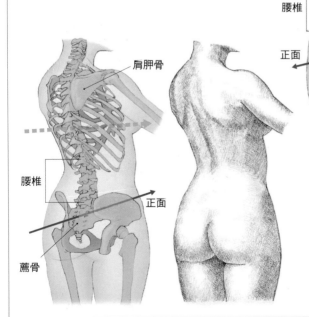

肩胛骨

腰椎

正面

薦骨

←從後面檢視與上面同樣的狀態。藉由向
右扭轉，雖然左邊的肩胛骨幾乎看不見，
不過右邊的看得很清楚。脊柱的線條也清
楚地顯現。描繪「扭轉」時「看得見哪個
部分」也是重點。

肩膀的肌肉 上肢 1

肩膀的肌肉大多位於肩關節周圍，能提高穩定性。不過，最大的肩膀肌肉是覆蓋肩關節的三角肌，它構成肩膀帶有圓弧的輪廓。

前面

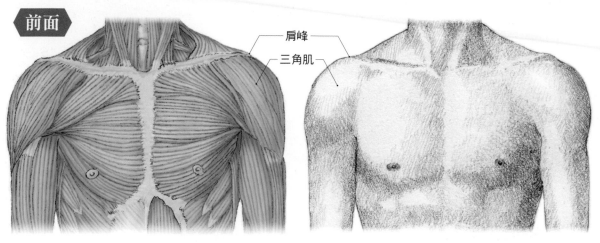

肩峰
三角肌

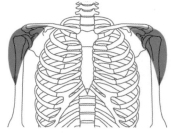

三角肌

具有厚度的強韌肌肉，從體表也能觸摸到。讓手臂往側方、前方或後方抬起時發揮作用。

▨：起始　▉：停止

肩膀的主角是三角肌。肌束連到各個方向的大肌肉覆蓋肩關節，描繪時注意它所形成的肩膀圓弧與肩峰的凹處。

側面

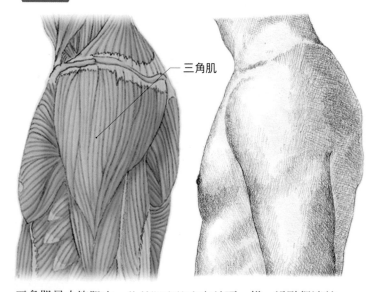

三角肌

三角肌是大塊肌肉，此外肌束的方向並不一樣，這點很清楚。

支撐肩關節的肌肉

肩關節的關節面（藍色部分）很小，由於缺乏穩定性，所以由附在肩胛骨與肱骨的多條肌肉提高穩定性。

〈前面〉

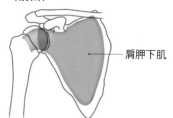

肩胛下肌

〈後面〉

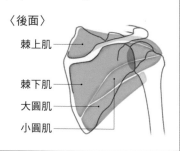

棘上肌
棘下肌
大圓肌
小圓肌

後面

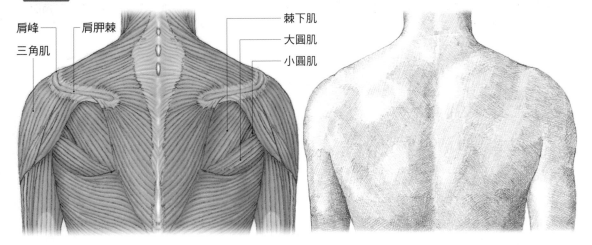

肩峰
三角肌
肩胛棘

棘下肌
大圓肌
小圓肌

顯現在體表的肩峰和肩胛棘，是加上陰影時的重點。

三角肌

在後面附著在肩胛棘和肱骨，與前面同樣廣泛覆蓋肩膀。

肩胛骨的動作

活動手臂的肩帶（鎖骨和肩胛骨），其中一部分只是藉由肌肉與胸廓連接，因此能往各種方向移動。這些圖簡單地表示出來。注意肩胛棘（紅紫色的部分）的位置與角度的變化。與正位置的圖比較，可以看到肩帶在活動上臂時發揮作用。

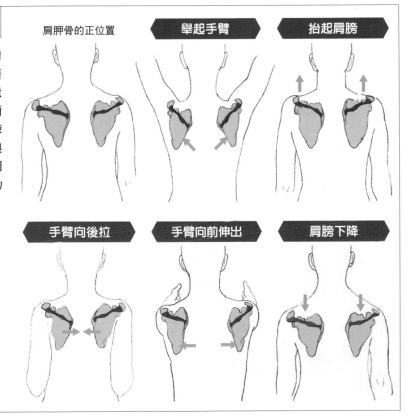

肩胛骨的正位置　　舉起手臂　　抬起肩膀

手臂向後拉　　手臂向前伸出　　肩膀下降

上臂的肌肉 上肢 2

上臂位於肩膀和手肘之間，上臂的肌肉對肘關節起作用活動前臂。前面有主要在彎曲時起作用的屈肌；後面有伸展時起作用的伸肌。

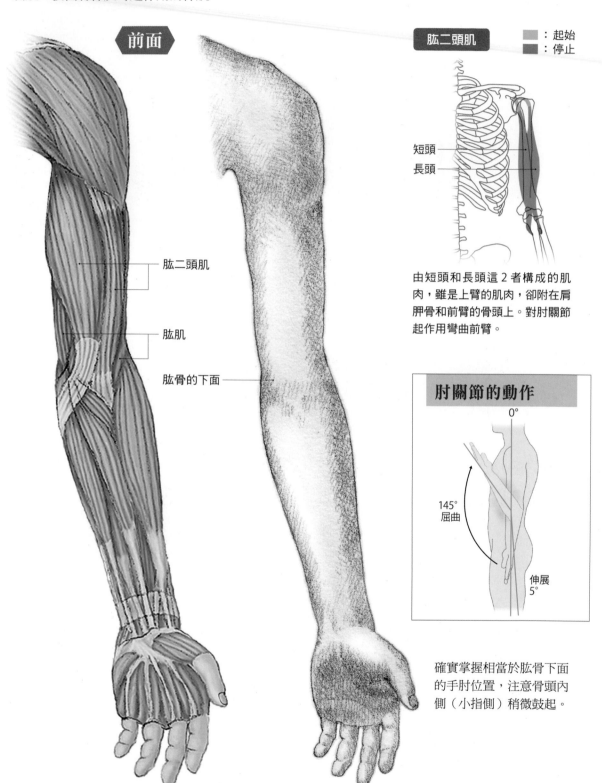

前面

- 肱二頭肌
- 肱肌
- 肱骨的下面

肱二頭肌

■ ：起始
■ ：停止

- 短頭
- 長頭

由短頭和長頭這2者構成的肌肉，雖是上臂的肌肉，卻附在肩胛骨和前臂的骨頭上。對肘關節起作用彎曲前臂。

肘關節的動作

0°

145°
屈曲

伸展
5°

確實掌握相當於肱骨下面的手肘位置，注意骨頭內側（小指側）稍微鼓起。

後面

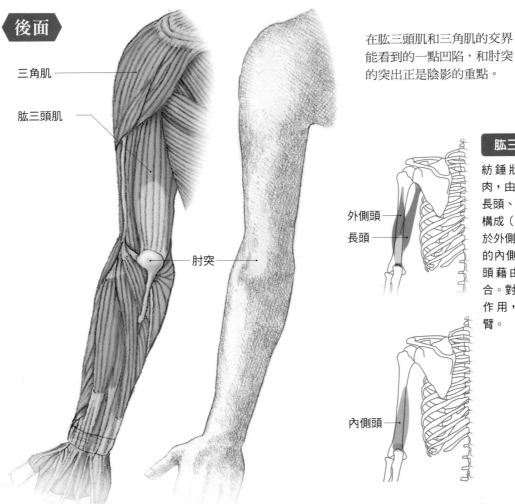

三角肌

肱三頭肌

肘突

在肱三頭肌和三角肌的交界能看到的一點凹陷，和肘突的突出正是陰影的重點。

肱三頭肌

紡錘狀的大肌肉，由外側頭、長頭、內側頭所構成（內側頭位於外側頭和長頭的內側），3 個頭藉由肘突結合。對肘關節起作用，伸展前臂。

外側頭

長頭

內側頭

上臂肌肉的作用

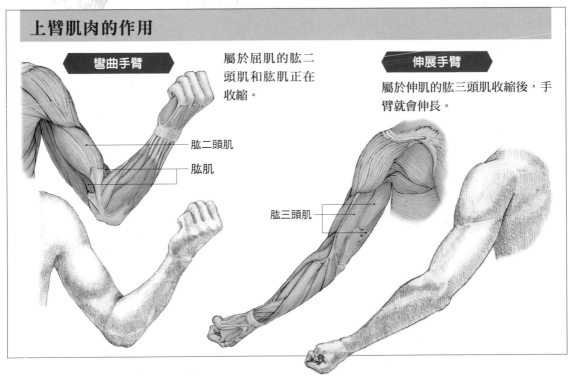

彎曲手臂

屬於屈肌的肱二頭肌和肱肌正在收縮。

肱二頭肌

肱肌

伸展手臂

屬於伸肌的肱三頭肌收縮後，手臂就會伸長。

肱三頭肌

前臂的肌肉 上肢 3

前臂是連接手肘和手掌的部分，前臂肌肉對手掌和指頭的關節起作用，活動手腕和指頭。上臂也一樣，主要是前面有屈肌，後面有伸肌。

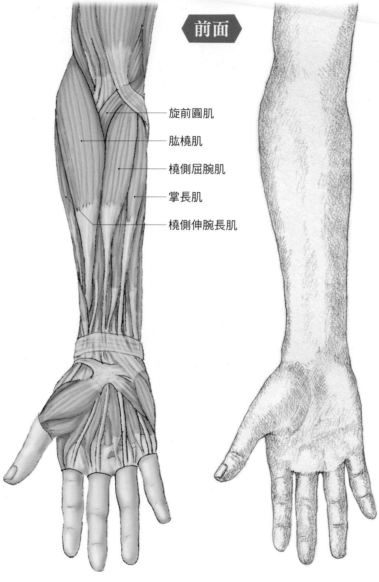

前面

- 旋前圓肌
- 肱橈肌
- 橈側屈腕肌
- 掌長肌
- 橈側伸腕長肌

活動手腕的肌肉

手腕前後彎曲時，肌腱伸展到手背和手掌的前臂肌肉發揮作用。

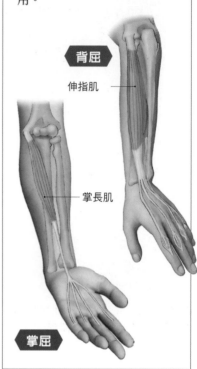

背屈

伸指肌

掌長肌

掌屈

確實描繪夾在旋前圓肌與肱橈肌中間的手肘內側的凹陷，還有與手腕界線的凹處。肱橈肌形成的手臂鼓起也是重點。

肱橈肌

位於前臂最外側的紡錘狀肌肉。附在肱骨下方和橈骨下面，彎曲前臂。

橈側屈腕肌

附在肱骨下面和指骨的細長肌肉，將手腕往手掌側彎曲，或是往小指側彎曲。

掌長肌

附在肱骨下面和掌骨的細長肌肉，在手掌變成肌腱擴散成扇狀。彎曲手腕。

■：起始
■：停止

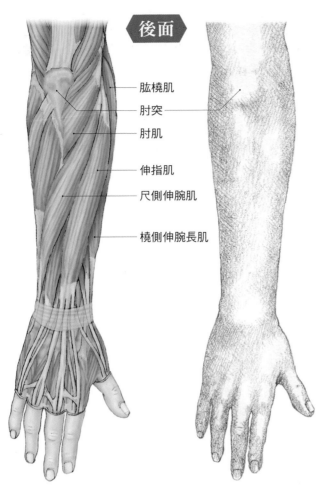

後面

- 肱橈肌
- 肘突
- 肘肌
- 伸指肌
- 尺側伸腕肌
- 橈側伸腕長肌

表現肘突的突出，和藉此形成的兩側凹處的對比。另外，也注意手腕上形成的略微隆起和手掌平緩的線條。

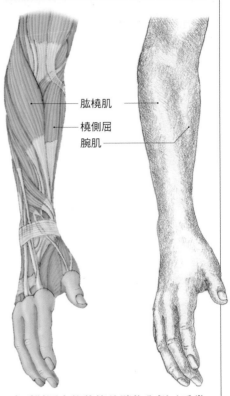

前臂的扭轉與肌肉

- 肱橈肌
- 橈側屈腕肌

在手肘固定的狀態前臂往內側（手掌朝向軀幹）扭轉後，肱橈肌會變得顯眼。

旋前圓肌

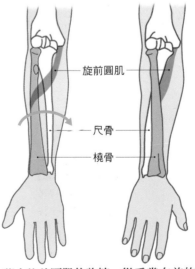

- 旋前圓肌
- 尺骨
- 橈骨

藉由旋前圓肌的收縮，從手掌向前的狀態（左圖）扭轉前臂後（右圖），橈骨和尺骨交叉。

橈側伸腕長肌

伸展手腕，或往拇指側彎曲。握拳時不可缺少的肌肉。

伸指肌

附在肱骨和指頭的肌肉，在手背分成4條。伸展拇指以外的4根指頭。

尺側伸腕肌

附在肱骨和小指的肌肉，對手腕起作用，伸展手腕，或彎曲到小指側。

手掌的肌肉 上肢 4

手掌有短肌群，和從前臂的肌肉延伸的肌腱。這些讓 5 根指頭靈活地活動，可以做出抓住物品等動作。

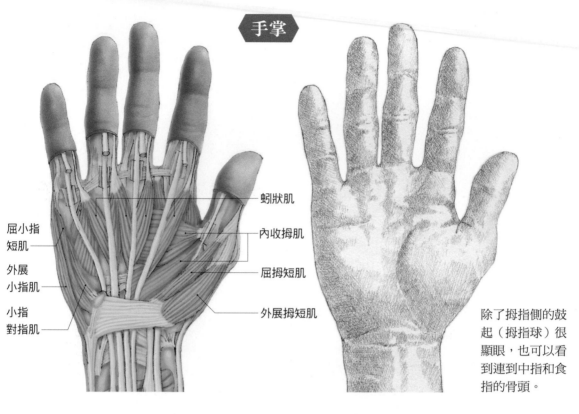

手掌

屈小指短肌

外展小指肌

小指對指肌

蚓狀肌

內收拇肌

屈拇短肌

外展拇短肌

除了拇指側的鼓起（拇指球）很顯眼，也可以看到連到中指和食指的骨頭。

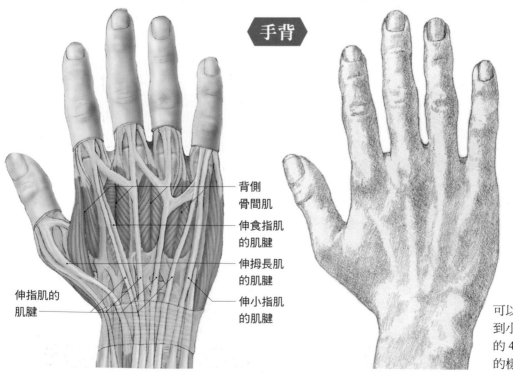

手背

背側骨間肌

伸食指肌的肌腱

伸拇長肌的肌腱

伸小指肌的肌腱

伸指肌的肌腱

可以看到從食指到小指，伸指肌的 4 條肌腱隆起的樣子。

揭示了指頭的運動用到的肌肉。哪個動作使用到哪邊的肌肉，實際活動自己的手，並且觸碰確認一下吧！

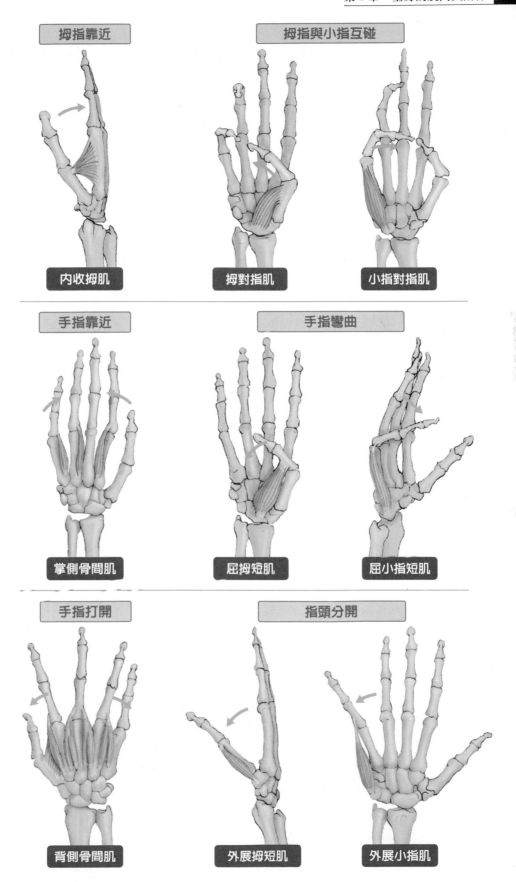

拇指靠近
内收拇肌

拇指與小指互碰
拇對指肌
小指對指肌

手指靠近
掌側骨間肌

手指彎曲
屈拇短肌
屈小指短肌

手指打開
背側骨間肌

指頭分開
外展拇短肌
外展小指肌

＊因為拇對指肌和掌側骨間肌是深部的肌肉，所以在第 46 頁的圖看不到。

手掌的各種動作

手掌的動作變化很多,在人體之中也是很難描繪的部位之一。活動自己的手掌仔細觀察,練習描繪各種動作吧!

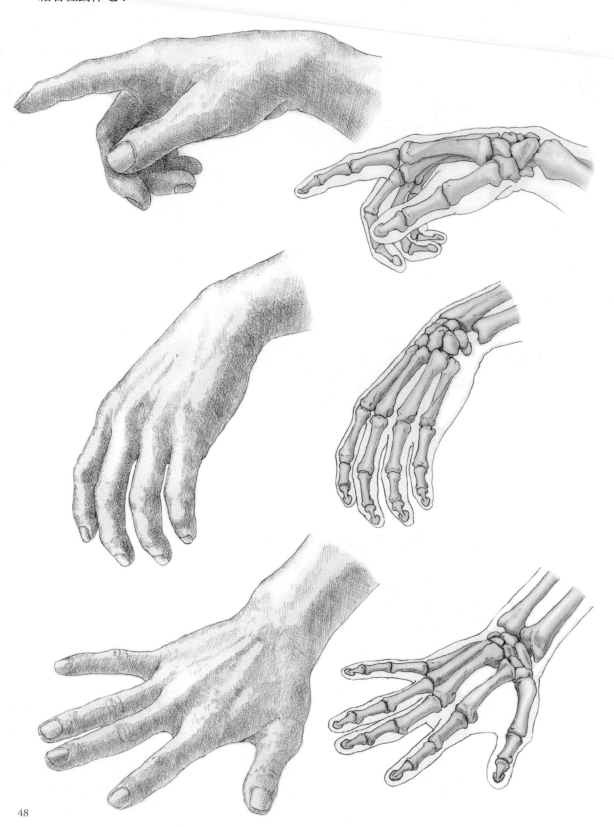

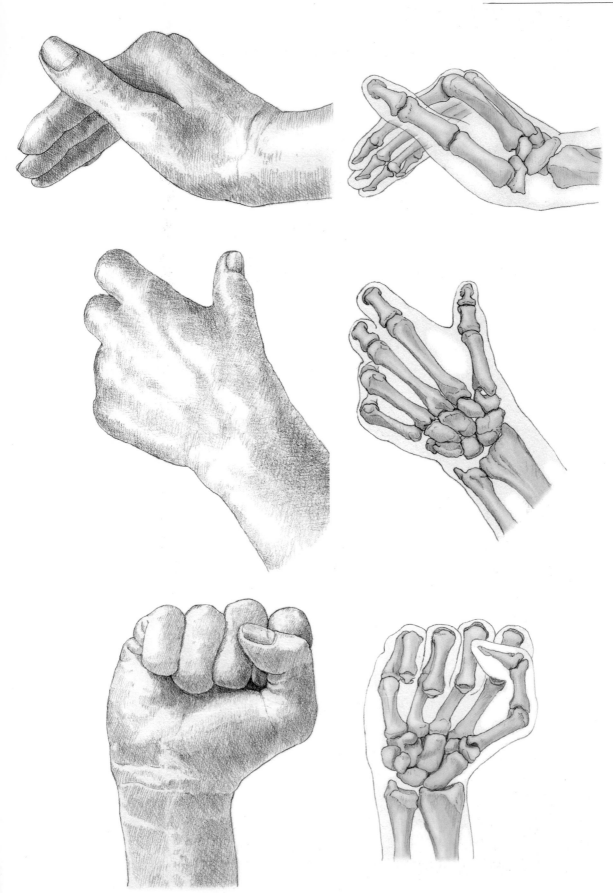

大腿的肌肉 下肢 1

大腿是一般稱為大腿肚的部分，組成骨骼的大腿骨是人體最長的骨頭。大腿的肌肉對髖關節和膝關節起作用活動大腿和小腿。

前面

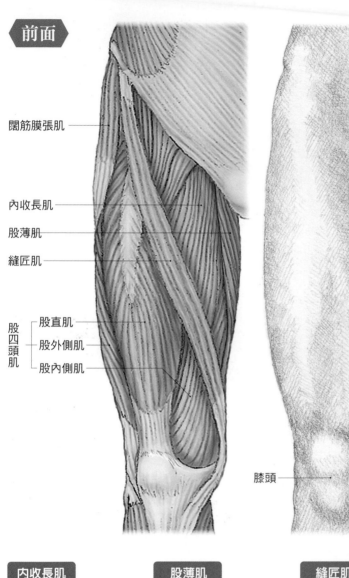

闊筋膜張肌

內收長肌

股薄肌

縫匠肌

股四頭肌
- 股直肌
- 股外側肌
- 股內側肌

膝頭

注意膝頭的突出，和它上面的股直肌和股內側肌的鼓起。有些人的縫匠肌很顯眼。

股四頭肌

股直肌

股外側肌

股內側肌

覆蓋大腿前面和側面大部分的大肌肉，由4個部位所構成（股中間肌在這張圖看不到）。伸展膝蓋。

內收長肌

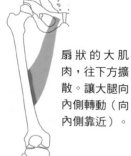

扇狀的大肌肉，往下方擴散。讓大腿向內側轉動（向內側靠近）。

股薄肌

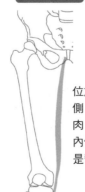

位於大腿最內側的纖細肌肉。讓大腿往內側靠近，或是彎曲小腿。

縫匠肌

彎曲大腿向外打開，彎曲小腿。兩側的肌肉同時起作用後，就變成盤腿坐的動作。

■：起始　　■：停止

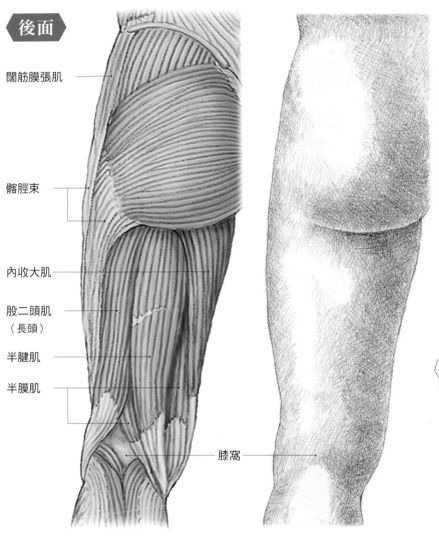

後面

- 闊筋膜張肌
- 髂脛束
- 內收大肌
- 股二頭肌（長頭）
- 半腱肌
- 半膜肌
- 膝窩

注意位於內側的半膜肌和位於外側的股二頭肌的鼓起並添加陰影。此外，在膝蓋後面有被肌肉和肌腱圍繞的凹處（膝窩）。

股二頭肌（長頭）

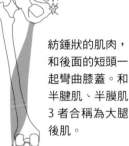

紡錘狀的肌肉，和後面的短頭一起彎曲膝蓋。和半腱肌、半膜肌3者合稱為大腿後肌。

闊筋膜張肌

臀部的肌肉，通過髂脛束附在脛骨上。除了彎曲大腿，還伸展膝蓋。

內收大肌

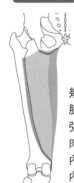

幾乎附著在大腿骨整體，是強勁的大肌肉。讓大腿向內側轉動（向內側靠近）。

半腱肌

附在坐骨和脛骨的紡錘狀肌肉。彎曲膝蓋，或伸展髖關節。

半膜肌

位於半腱肌內側，寬幅的平坦肌肉。彎曲膝蓋，或伸展髖關節。

小腿的肌肉 下肢2

小腿是連接膝蓋和腳掌的部分，前面有迎面骨，後面有小腿肚。小腿肌肉對腳掌的關節起作用，活動腳踝和腳趾。

前面

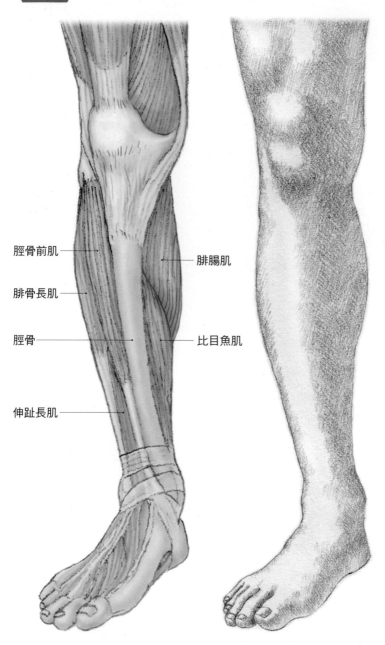

胫骨前肌

腓骨長肌

脛骨

伸趾長肌

腓腸肌

比目魚肌

以能從體表觸摸的脛骨的突出（迎面骨）為交界，添加陰影。此外，腓腸肌的鼓起也是陰影的重點。

脛骨前肌

沿著脛骨貫串的肌肉，肌腱延伸到腿骨。彎曲腳踝讓腳掌向後彎，讓腳掌朝向身體的內側。

腓骨長肌

沿著腓骨貫串的長肌肉，肌腱延伸到腿骨。讓腳掌朝向身體的外側，伸展腳踝讓腳尖朝下。

伸趾長肌

沿著脛骨前肌貫串，肌腱在腳背分成4條附在腳趾骨上。伸展外側的4根腳趾，彎曲腳踝。

　：起始
　：停止

後面

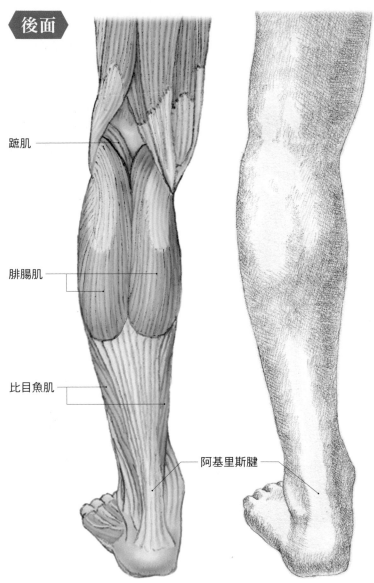

蹠肌

腓腸肌

比目魚肌

阿基里斯腱

最大的重點是腓腸肌的鼓起，它是小腿肚最高的部分。可以自己觸摸看看。此外，也要清楚地描繪阿基里斯腱兩側的凹處。

腓腸肌、阿基里斯腱

腓腸肌由內側頭和外側頭所組成，通過阿基里斯腱延伸到腳跟。除了伸展腳踝，在走路時彎曲膝蓋。

外側頭

內側頭

比目魚肌

位於腓腸肌內側，和腓腸肌結合轉移到阿基里斯腱。伸展腳踝，抬起腳跟。

活動腳踝的肌肉

小腿肌肉大多越過腳踝的關節，肌腱延伸到腳掌，讓腳踝彎曲或伸展。

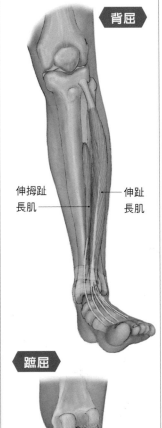

背屈

伸拇趾長肌

伸趾長肌

蹠屈

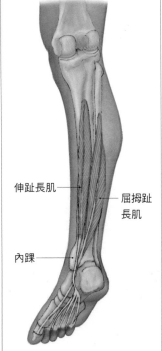

伸趾長肌

屈拇趾長肌

內踝

腳掌的肌肉 下肢 3

腳掌有短肌群，和從小腿肌肉延伸的肌腱。和手掌不同，比起讓各個腳趾精細地活動，主要的作用是讓腳掌穩定，走路時能對應凹凸等。

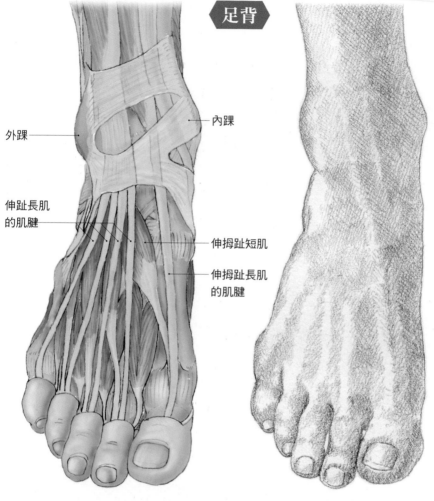

足背

外踝

內踝

伸趾長肌
的肌腱

伸拇趾短肌

伸拇趾長肌
的肌腱

仔細描繪從腳踝延伸
到腳尖的肌腱浮現在
體表的部分，和腳踝
（外踝、內踝）的突
出等凹凸。

腳踝的動作

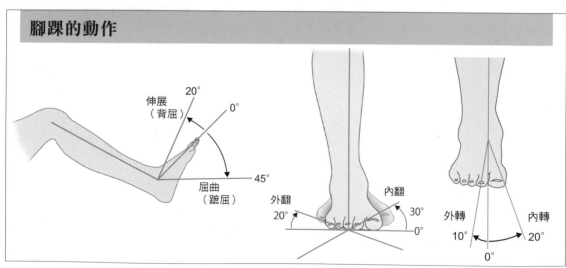

20°
伸展
（背屈）
0°
45°
屈曲
（蹠屈）

外翻
20°
內翻
30°
0°

外轉
10°
內轉
20°
0°

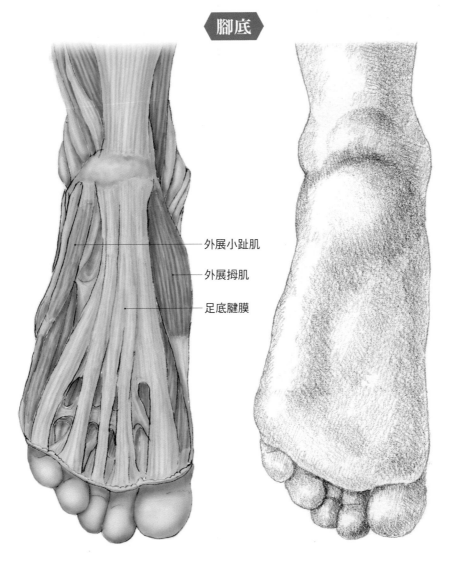

腳底

外展小趾肌

外展拇肌

足底腱膜

較厚的足底腱膜形成
的凹陷（腳心）清楚
地顯現。注意腳趾根
和腳跟的對比。

腳掌的拱形

拱形（足弓）位於縱向與橫向，賦予腳掌彈力。除了作為吸收腳掌
衝擊的軟墊的作用，也扮演在步行和跑步時產生驅動力的角色。

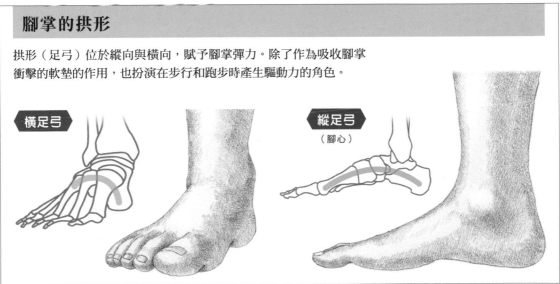

橫足弓

縱足弓

（腳心）

下肢的各種動作

下肢動作的重點是髖關節、膝關節和腳踝的關節。捕捉動作時，先記住活動關節的骨骼，就能畫得很均衡。

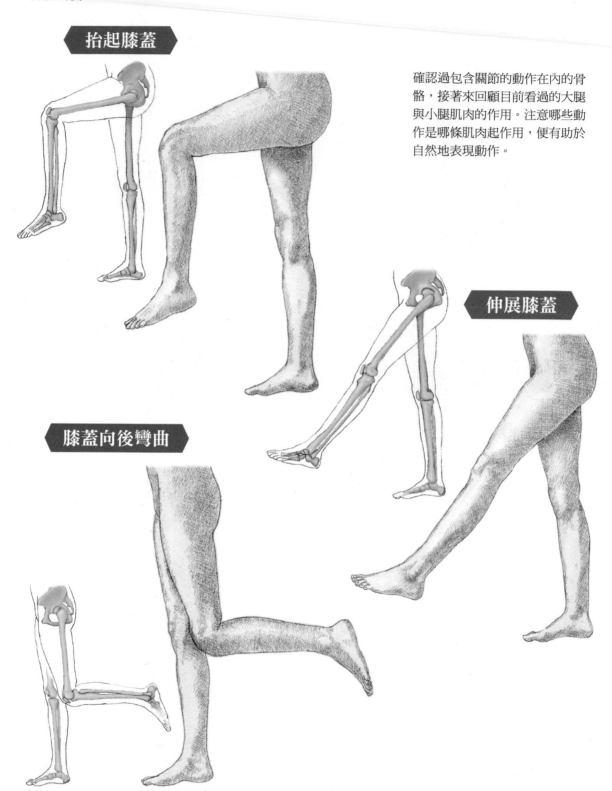

抬起膝蓋

確認過包含關節的動作在內的骨骼，接著來回顧目前看過的大腿與小腿肌肉的作用。注意哪些動作是哪條肌肉起作用，便有助於自然地表現動作。

伸展膝蓋

膝蓋向後彎曲

彎曲膝蓋（前面）

彎曲膝蓋（側面）

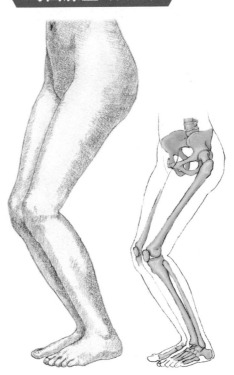

下肢的動作

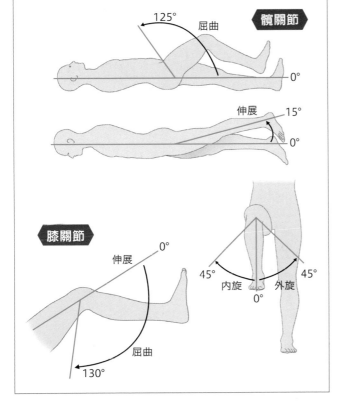

髖關節

125°　屈曲
0°

伸展　15°
0°

膝關節

伸展　0°
屈曲
130°

45°　45°
內旋　外旋
0°

踮起腳跟

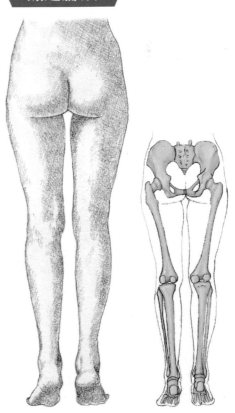

《青銅時代》奧古斯特 · 羅丹

（1）根據解剖學的觀點重新構成骨骼

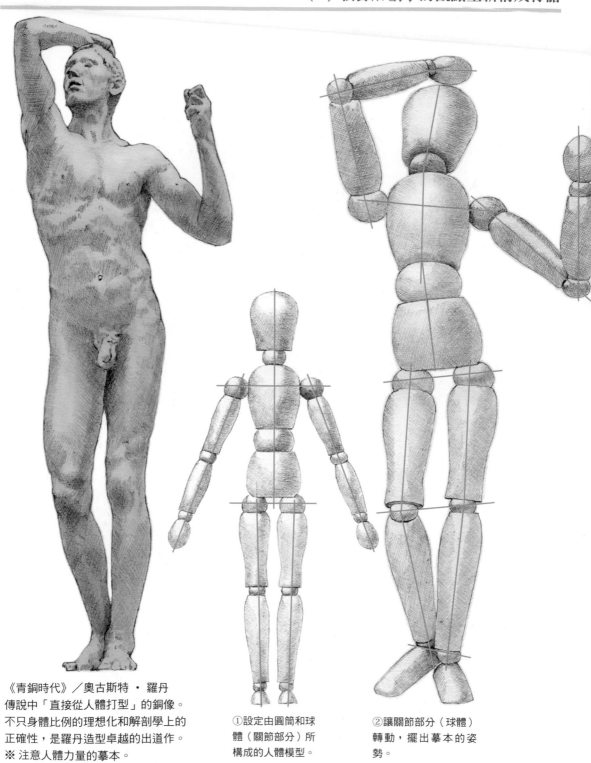

《青銅時代》／奧古斯特 · 羅丹
傳說中「直接從人體打型」的銅像。
不只身體比例的理想化和解剖學上的
正確性，是羅丹造型卓越的出道作。
※ 注意人體力量的摹本。

①設定由圓筒和球
體（關節部分）所
構成的人體模型。

②讓關節部分（球體）
轉動，擺出摹本的姿
勢。

首先將人體分成圓筒和球體的部位，然後擺出姿勢，便容易掌握骨骼（①）。藉由基本的人體模型可以知道垂直和水平的線條（綠色），加上動作後傾斜（②）。注意傾斜，確認脊柱的弧線，胸廓和骨盆的扭轉，和四肢的關節一起決定位置後，將輪廓線調整成人體的形狀（③）。一邊注意在③設定的骨骼一邊畫出骨頭，就會變成自然的骨骼（④）。

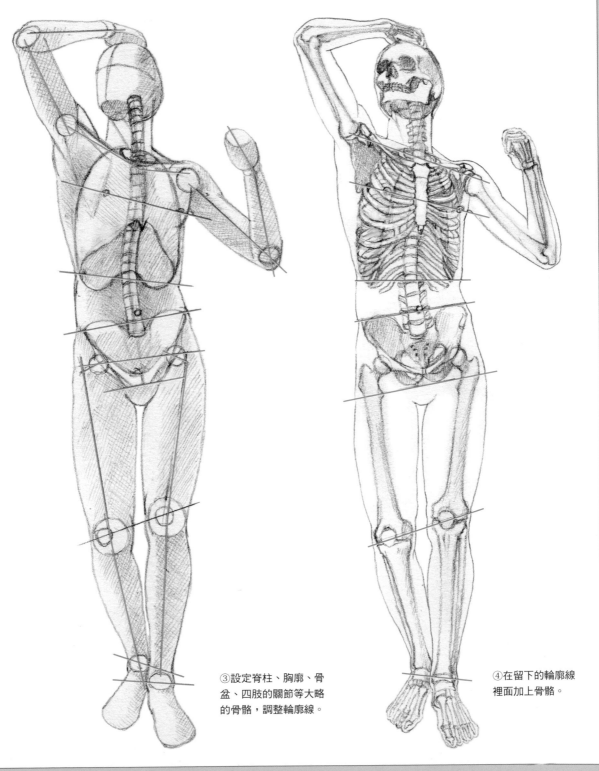

③設定脊柱、胸廓、骨盆、四肢的關節等大略的骨骼，調整輪廓線。

④在留下的輪廓線裡面加上骨骼。

《青銅時代》奧古斯特・羅丹 ──（2）根據解剖學的觀點重現肌肉與體表

所謂「作品」，通常與「實際的人體」是不一樣的。因為作者或多或少都加以變形（deformer）過。作為基礎，思考什麼樣的變形才是有效的，了解接近實際的人體，即是「從解剖學的觀點掌握人體」，這點可說是非常重要。

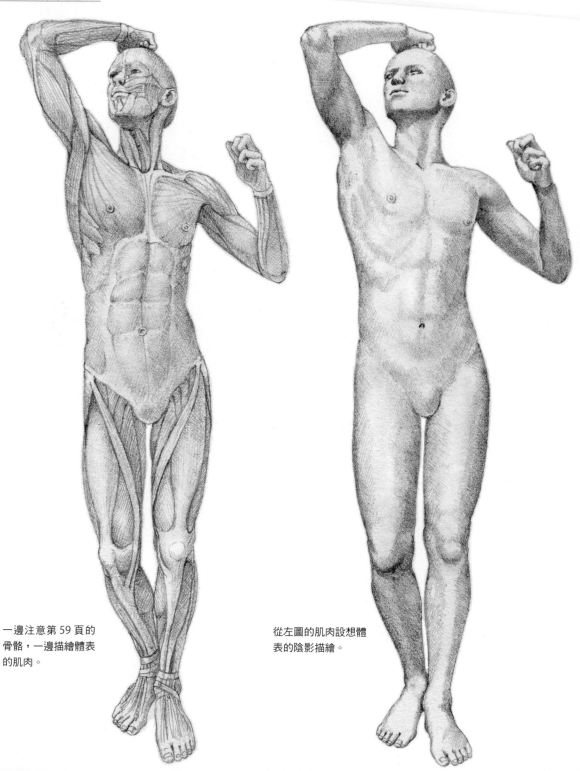

一邊注意第 59 頁的骨骼，一邊描繪體表的肌肉。

從左圖的肌肉設想體表的陰影描繪。

這幅插畫是從第 60 頁的插畫而來的，如果能「具備解剖學的觀點」，即便只有從前面觀看過人體的資料，也能透過用「基礎篇」的知識等，畫出從後方觀看的人體。

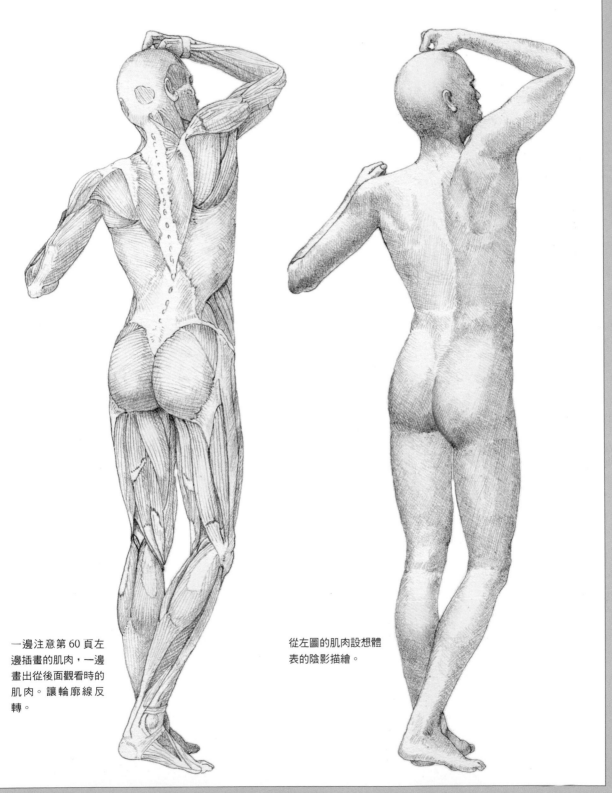

一邊注意第 60 頁左邊插畫的肌肉，一邊畫出從後面觀看時的肌肉。讓輪廓線反轉。

從左圖的肌肉設想體表的陰影描繪。

實踐篇

第 3 章
描繪人體的各種動作

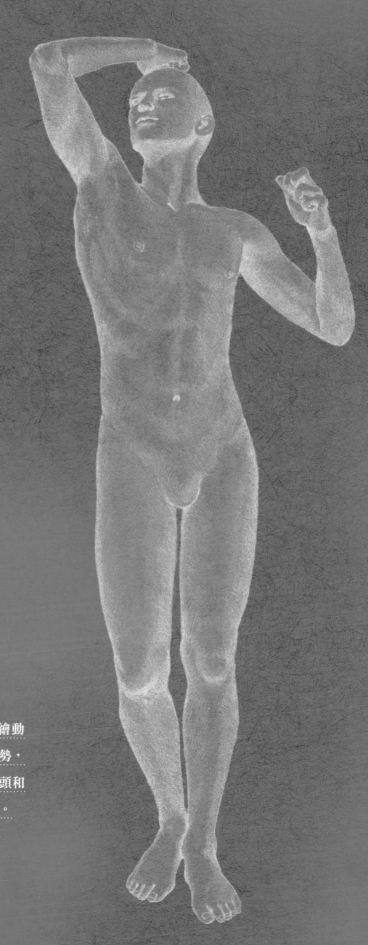

在實踐篇將依據基礎篇，實際描繪動
作。從動作小的姿勢到動作大的姿勢，
可以學會寫實描繪的訣竅。附上骨頭和
肌肉的插畫，也能確認人體的構造。

動作小的姿勢

站立

因為把身體重心放在左腳，所以腰部（骨盆）的左側抬高，左邊肩膀稍微下降。

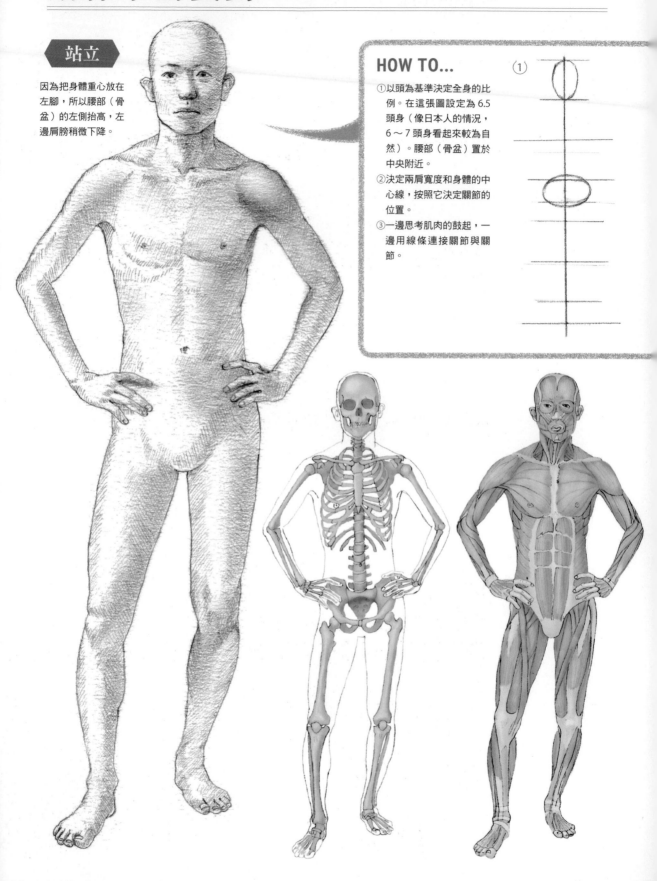

HOW TO...

①以頭為基準決定全身的比例。在這張圖設定為 6.5 頭身（像日本人的情況，6～7 頭身看起來較為自然）。腰部（骨盆）置於中央附近。

②決定兩肩寬度和身體的中心線，按照它決定關節的位置。

③一邊思考肌肉的鼓起，一邊用線條連接關節與關節。

①

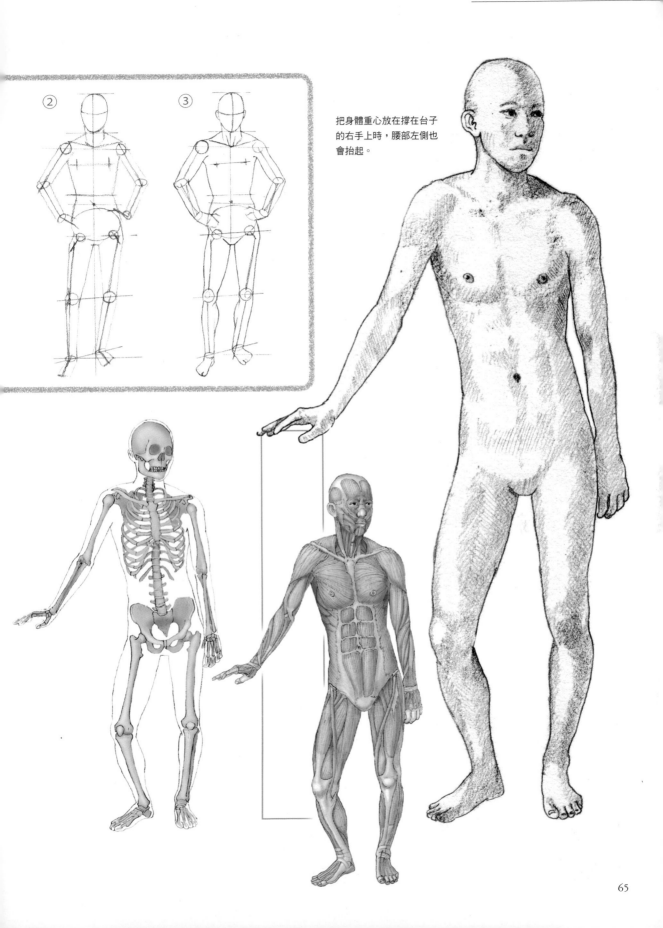

把身體重心放在撐在台子的右手上時，腰部左側也會抬起。

②　③

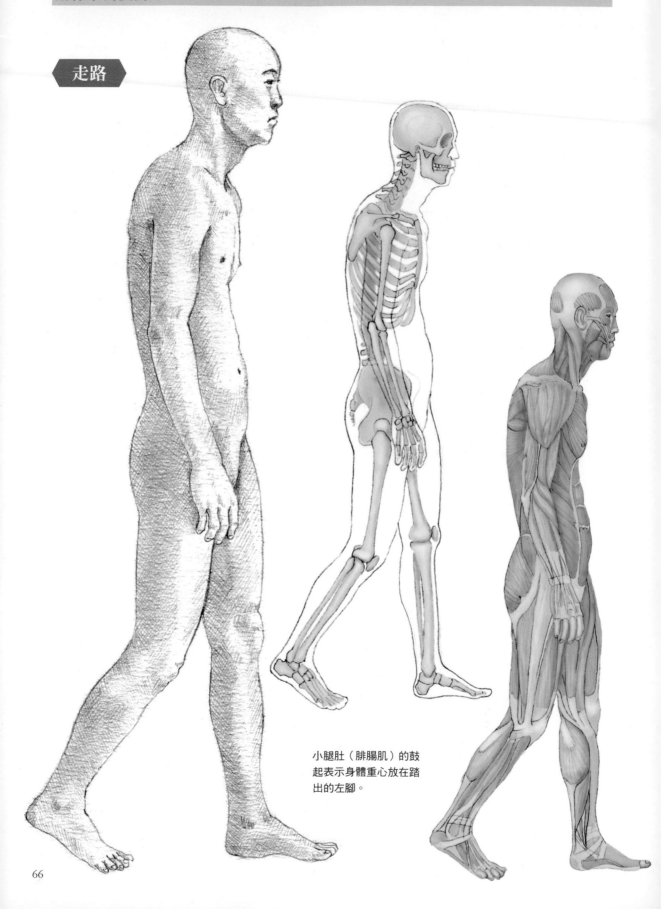

走路

小腿肚（腓腸肌）的鼓起表示身體重心放在踏出的左腳。

注意手腳像鐘擺一
樣活動。

觀察動作

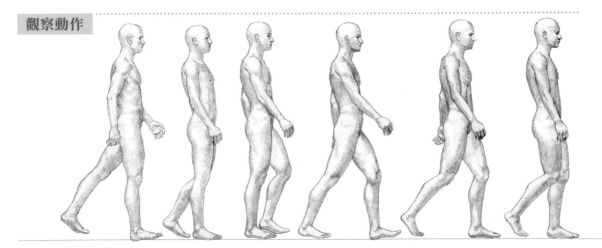

上樓梯

左腳用力，大腿前面（股直肌和股內側肌）的鼓起形成清楚的陰影。

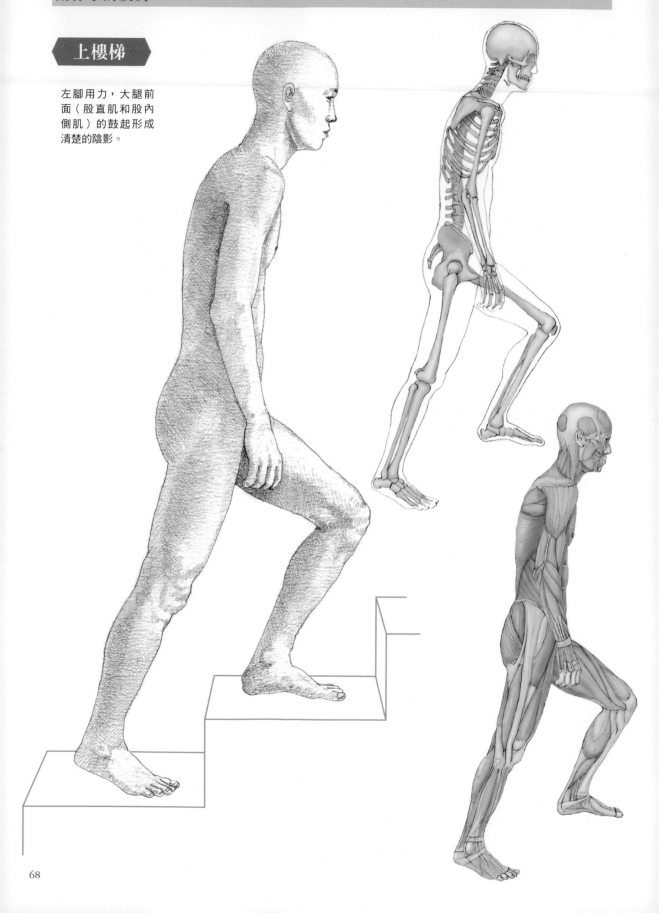

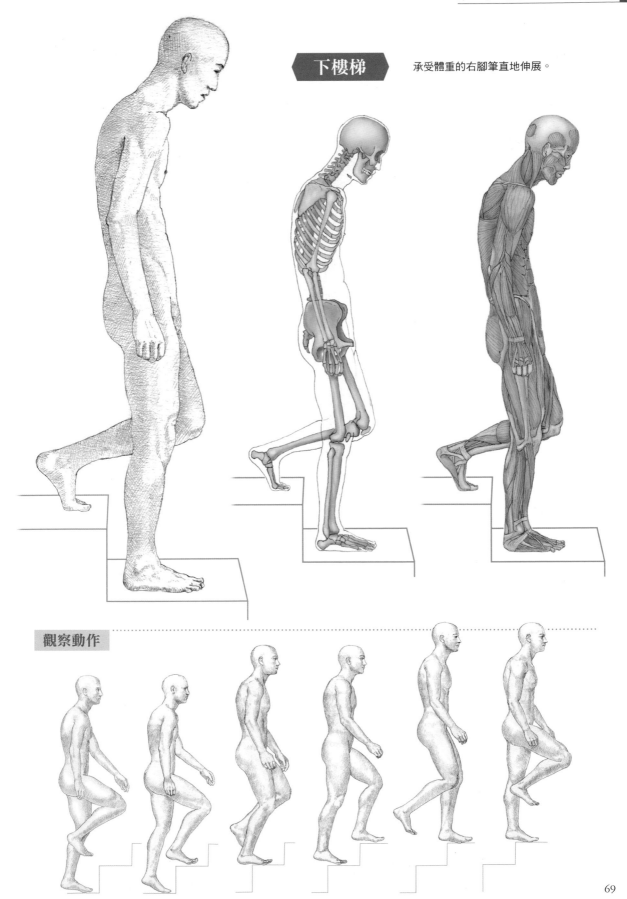

下樓梯

承受體重的右腳筆直地伸展。

觀察動作

坐著 1

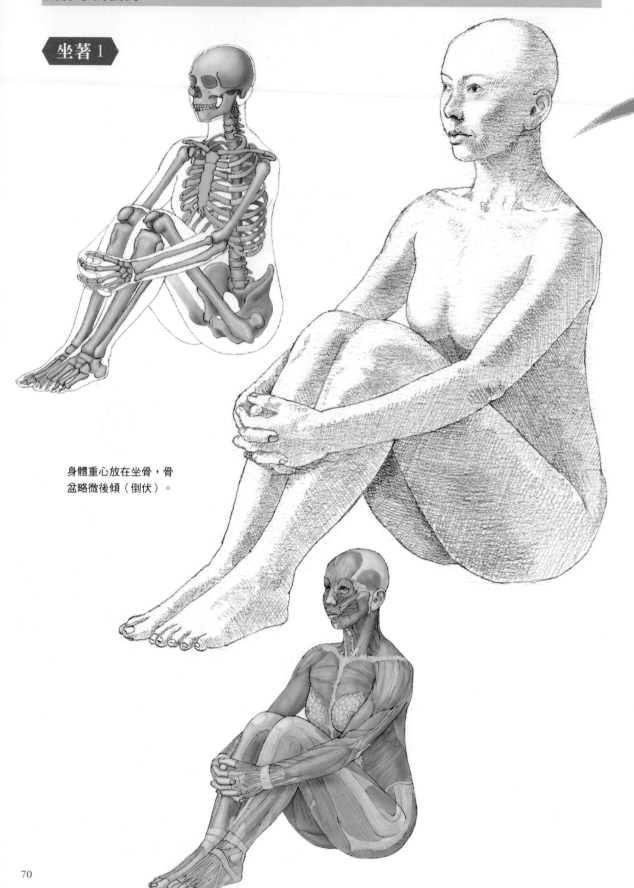

身體重心放在坐骨，骨
盆略微後傾（倒伏）。

HOW TO...

①注意從人物左斜前方的視點決定姿勢。腰部（骨盆）支撐上半身。

②用直線連接關節與關節。注意承受上半身重量的骨盆，後傾變成籃子狀的型態。脊柱呈平緩的曲線。

③在連接關節的輪廓線，注意肌肉使之鼓起。像女性的情況，會變成更豐滿的表現。也要畫出乳房的位置。

① 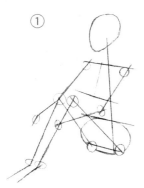　② 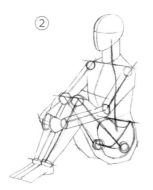　③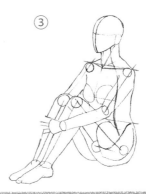

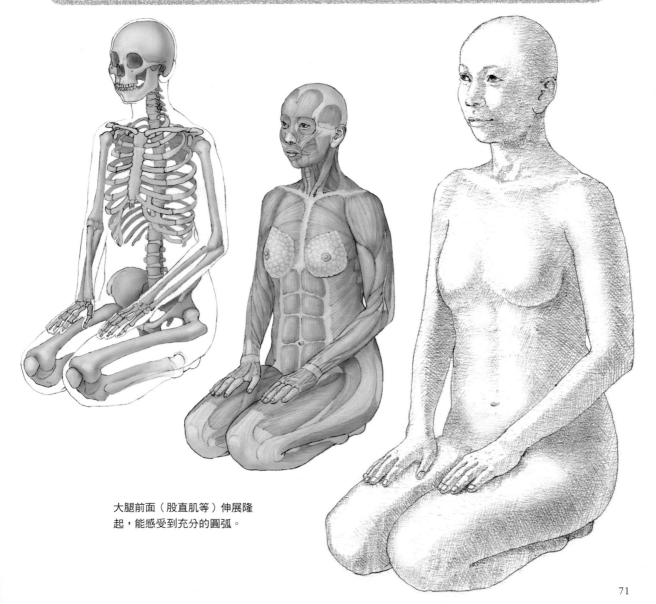

大腿前面（股直肌等）伸展隆起，能感受到充分的圓弧。

71

坐著 2

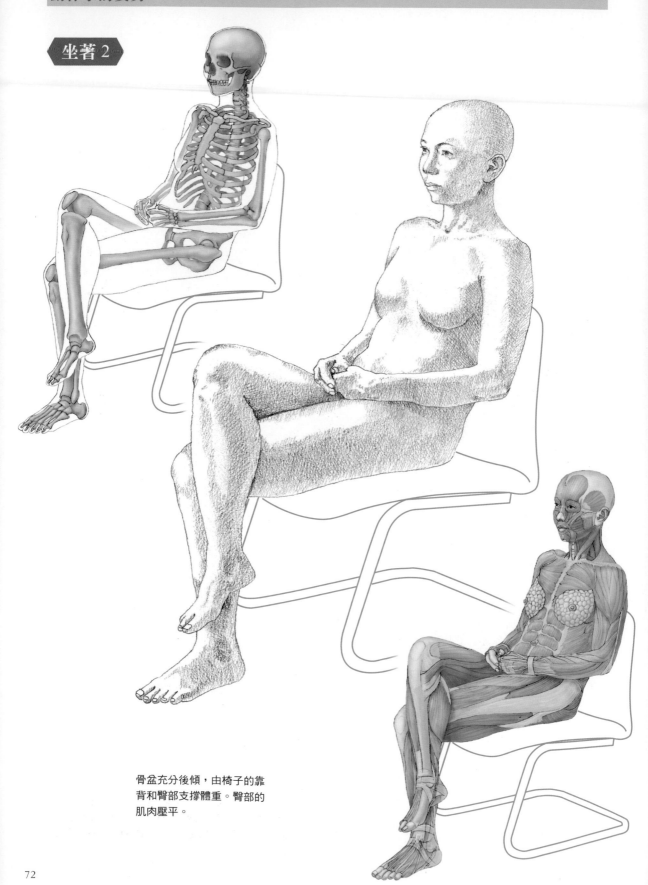

骨盆充分後傾，由椅子的靠背和臀部支撐體重。臀部的肌肉壓平。

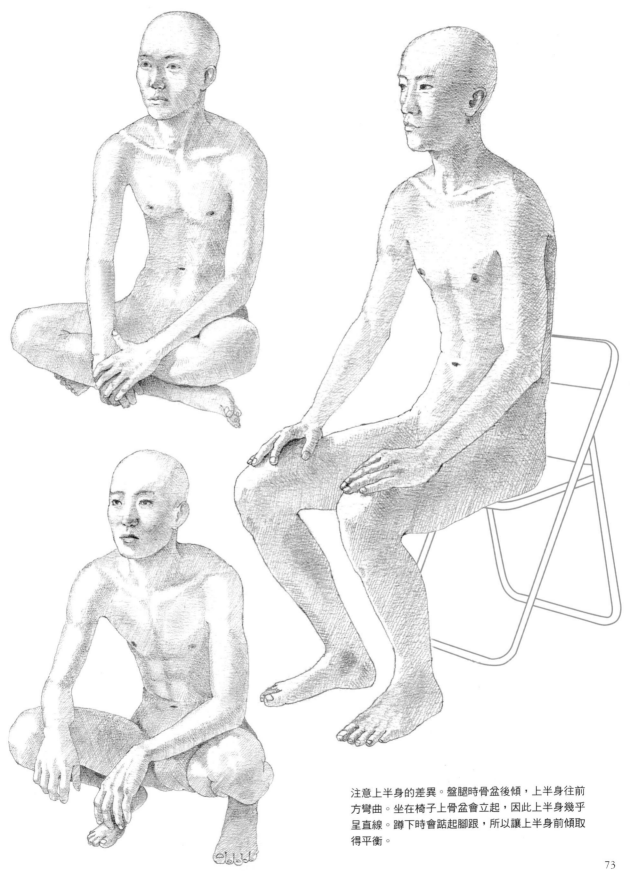

注意上半身的差異。盤腿時骨盆後傾,上半身往前
方彎曲。坐在椅子上骨盆會立起,因此上半身幾乎
呈直線。蹲下時會踮起腳跟,所以讓上半身前傾取
得平衡。

躺下

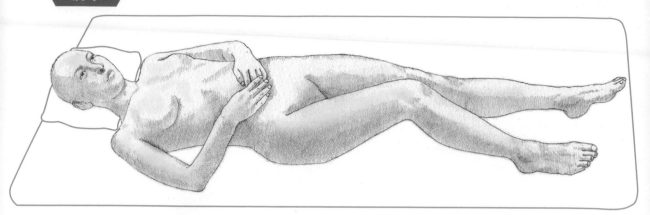

因為身體放鬆，所以大胸肌伸
展，肩胛骨的位置略微提高。

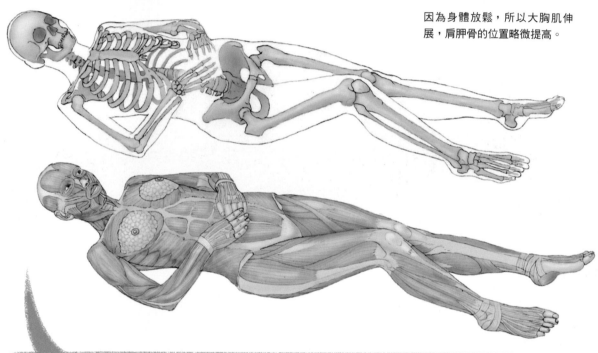

HOW TO...

①注意重心分散在肩膀和腰部等數個地方並決定姿勢。
②用直線連接關節與關節，加上手腳。
③一邊注意脊柱的曲線、柔軟的肌肉，一邊調整輪廓線。女
　性的情況要加上乳房。

①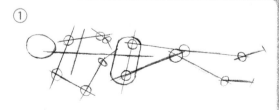

②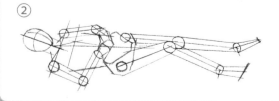

③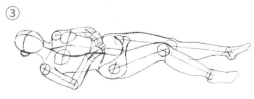

從側面觀看第 74 頁的姿勢。

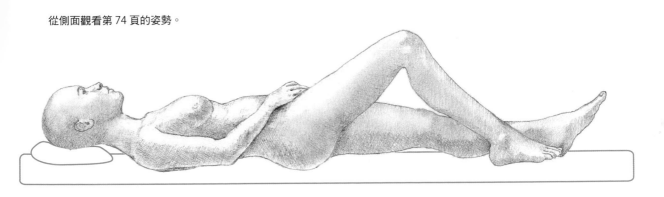

俯臥時，可以看到斜方肌和背闊肌的鼓起。

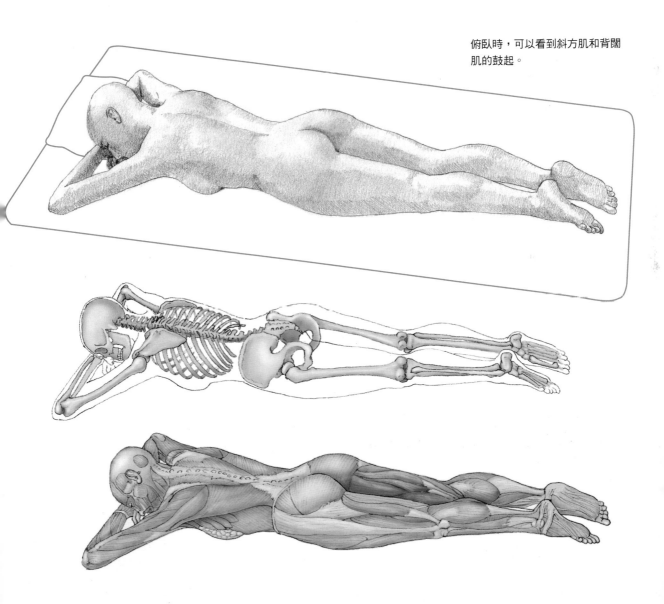

動作小的姿勢

吃 1

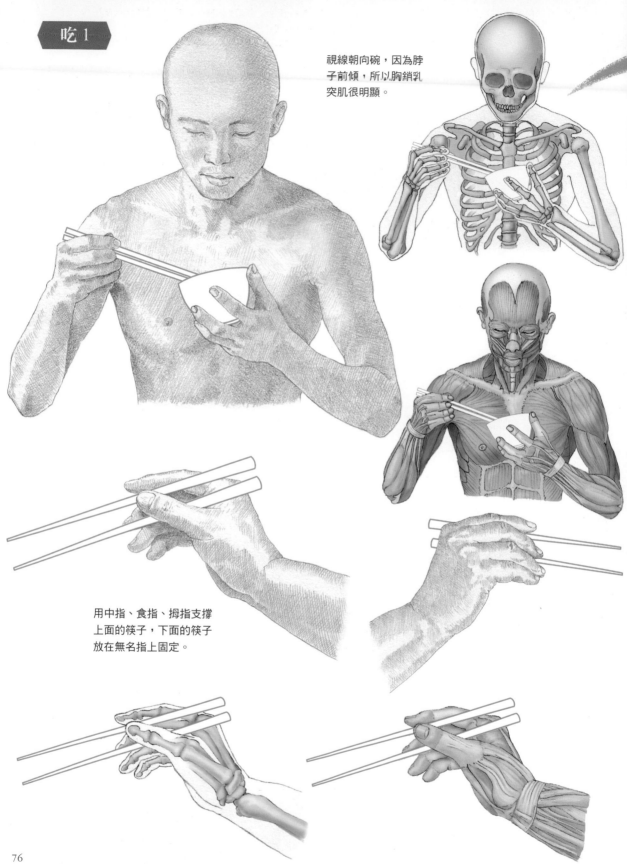

視線朝向碗，因為脖子前傾，所以胸鎖乳突肌很明顯。

用中指、食指、拇指支撐上面的筷子，下面的筷子放在無名指上固定。

HOW TO...

①雖是上半身的插畫,但是以描繪全身的意識決定比例,正是不失去平衡的訣竅。因為拿著器具,所以以橢圓加上手腕的位置,也決定筷子和碗大致的位置。

②用直線連接關節與關節,想像手背的形狀決定指頭打開的範圍。

③藉由畫耳朵表示頭部前傾。讓連接關節的線鼓起。

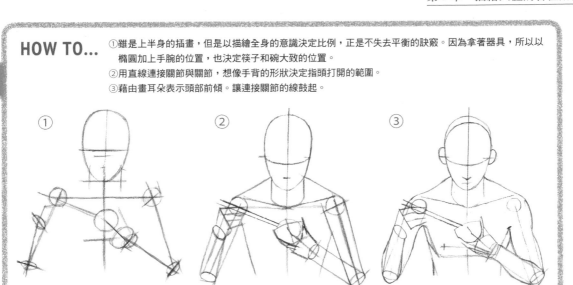

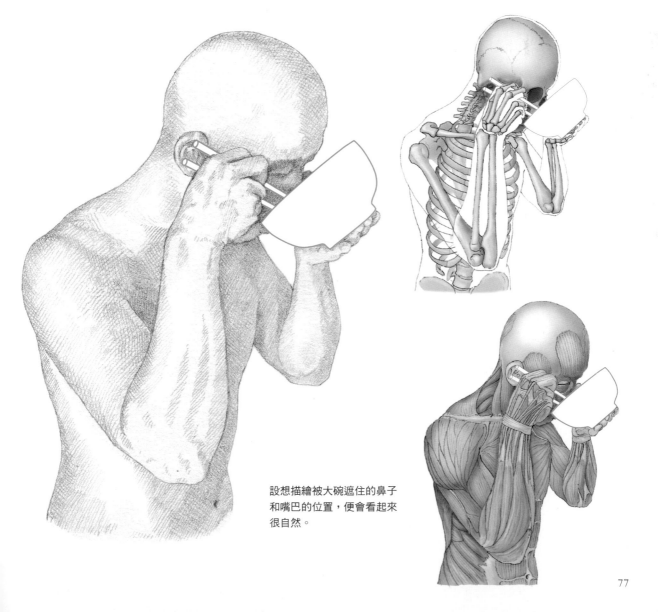

設想描繪被大碗遮住的鼻子和嘴巴的位置,便會看起來很自然。

吃 2　重點是注意手腕的角度，仔
細觀察指頭用力的程度。

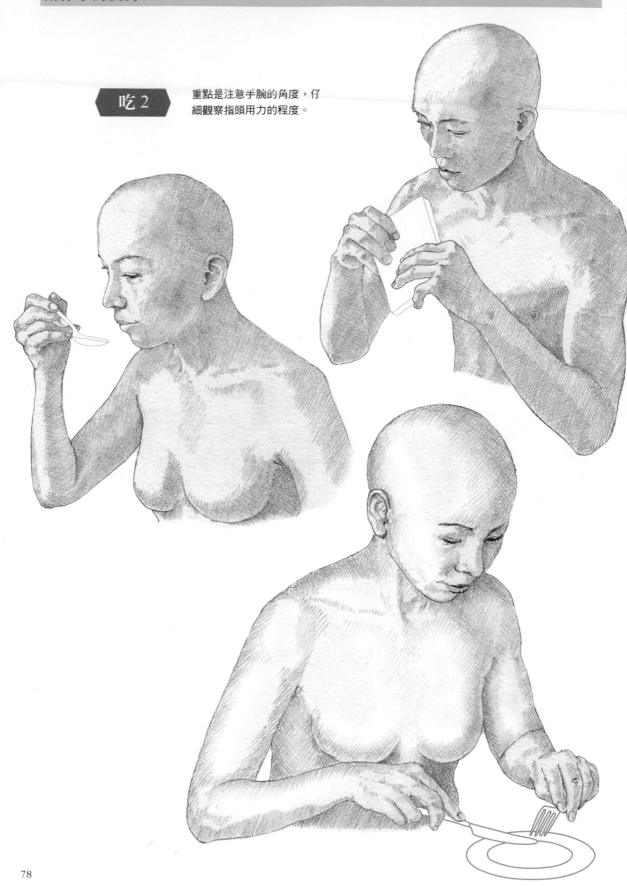

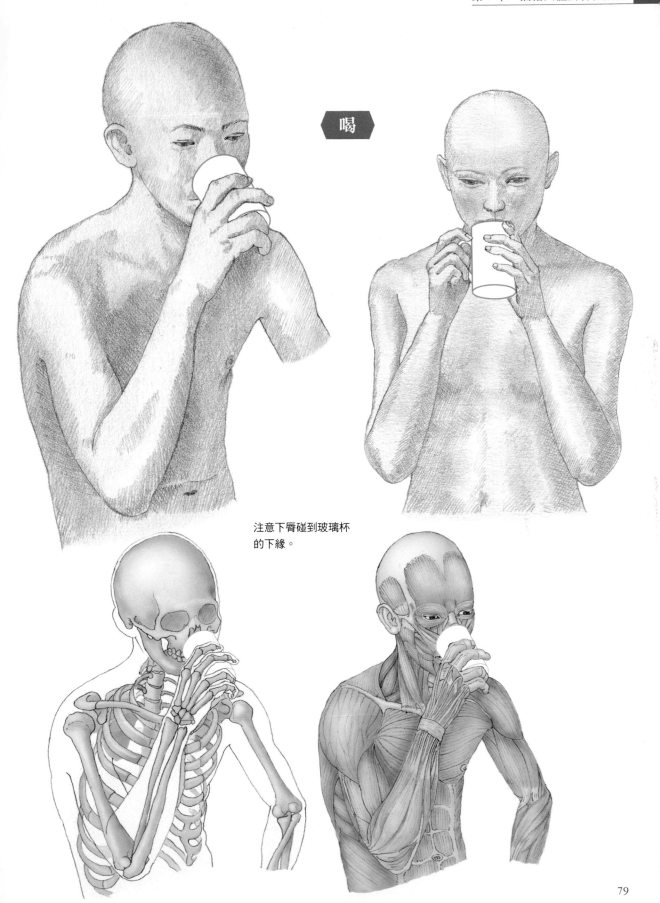

喝

注意下脣碰到玻璃杯
的下緣。

使用手機

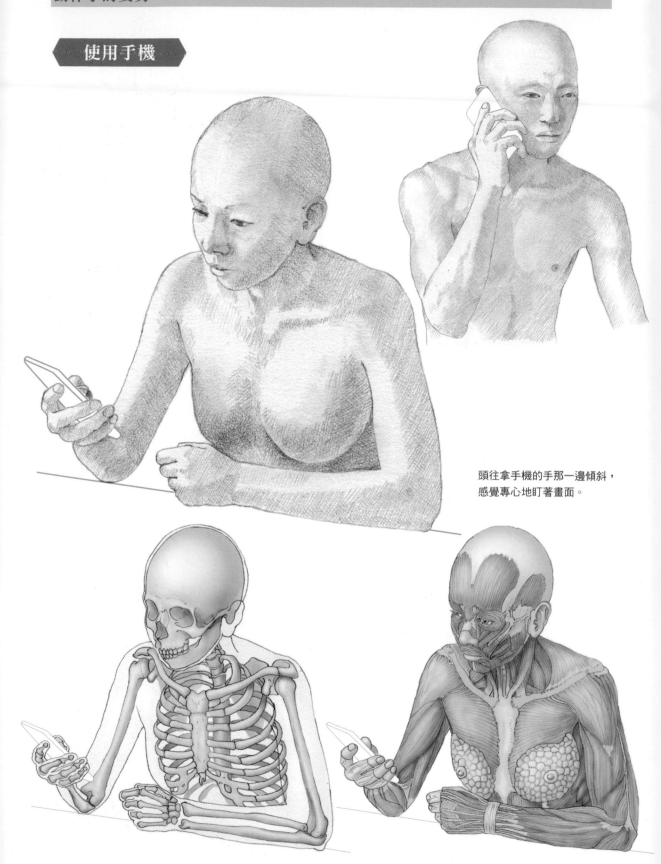

頭往拿手機的手那一邊傾斜，
感覺專心地盯著畫面。

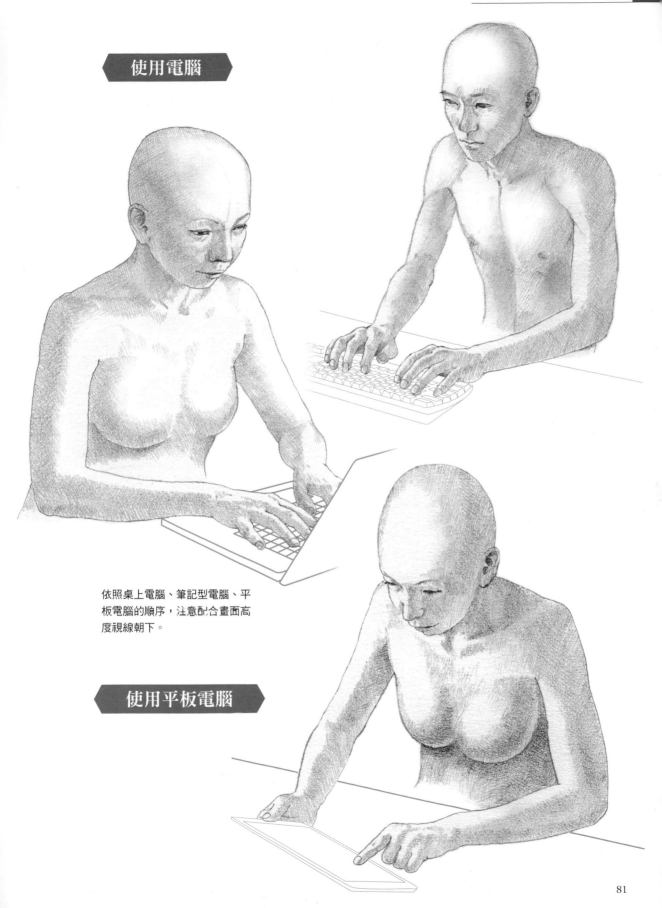

使用電腦

依照桌上電腦、筆記型電腦、平
板電腦的順序，注意配合畫面高
度視線朝下。

使用平板電腦

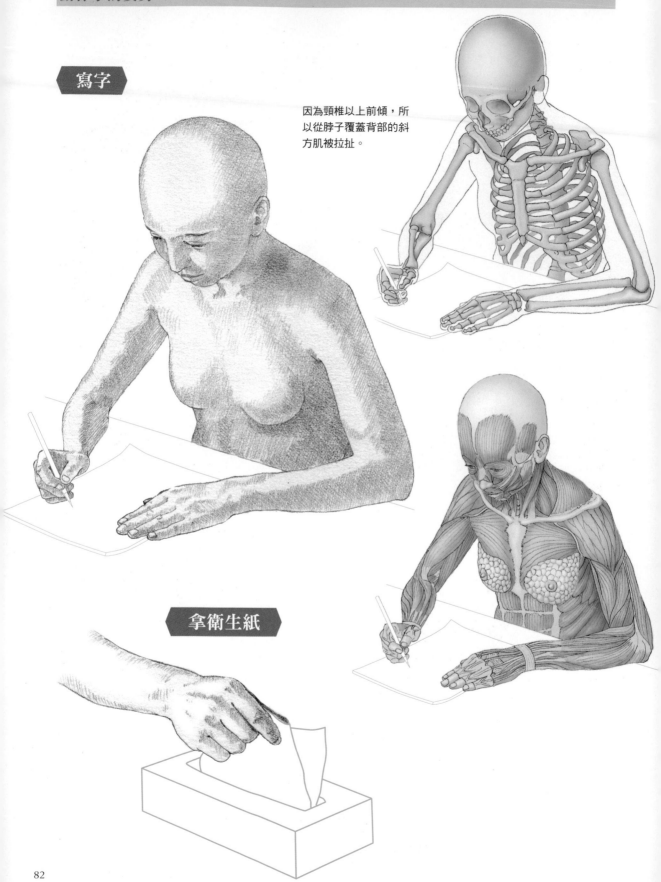

寫字

因為頸椎以上前傾,所以從脖子覆蓋背部的斜方肌被拉扯。

拿衛生紙

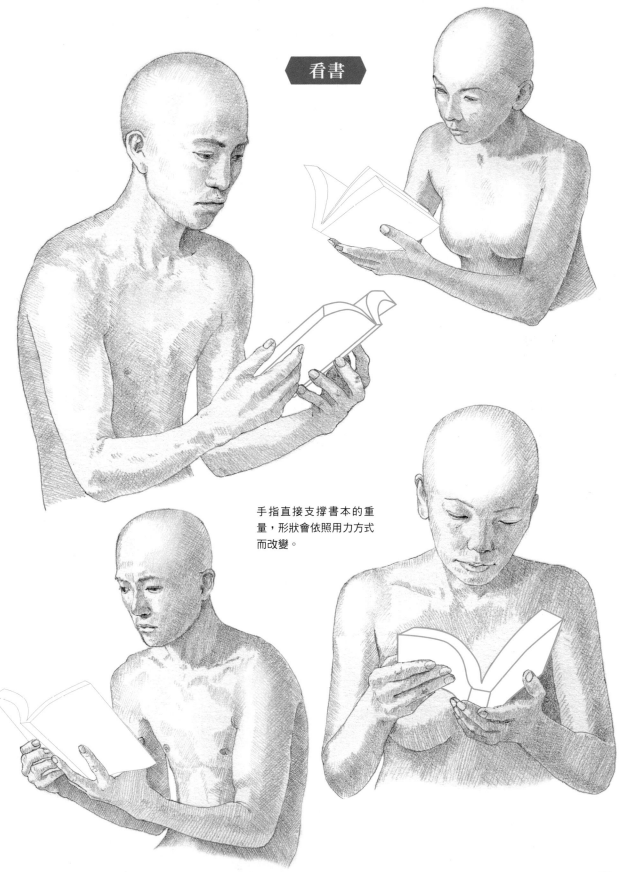

看書

手指直接支撐書本的重量，形狀會依照用力方式而改變。

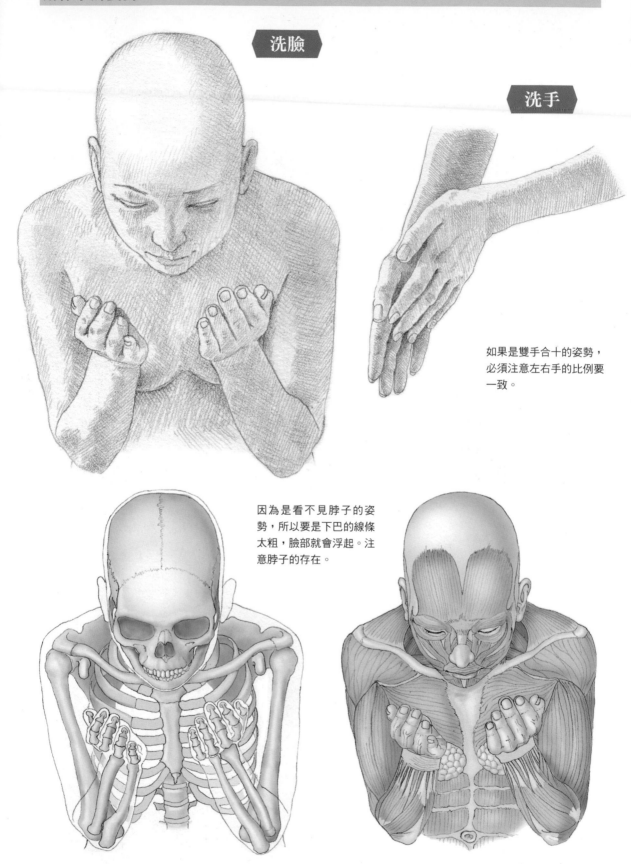

洗臉

洗手

如果是雙手合十的姿勢，必須注意左右手的比例要一致。

因為是看不見脖子的姿勢，所以要是下巴的線條太粗，臉部就會浮起。注意脖子的存在。

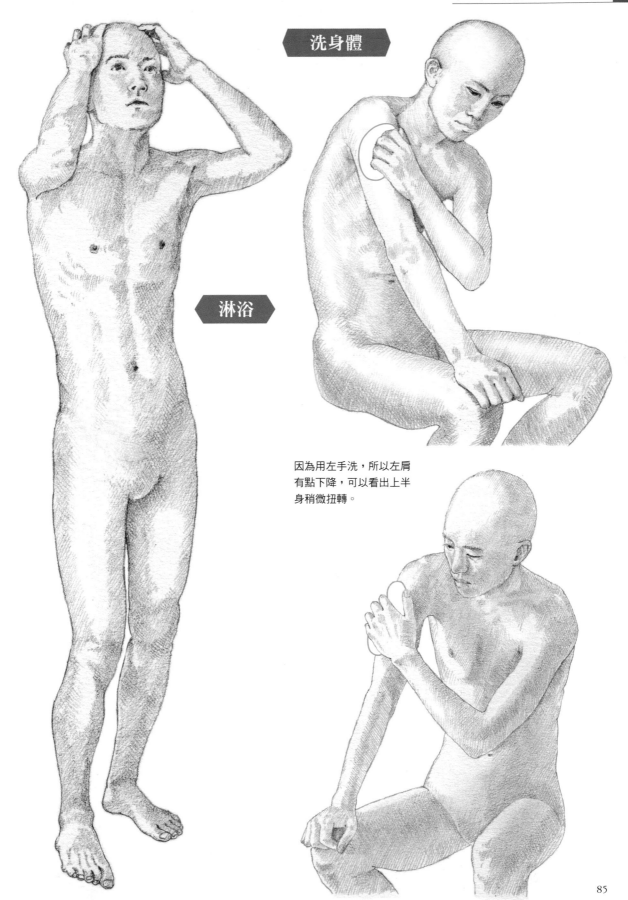

洗身體

淋浴

因為用左手洗，所以左肩
有點下降，可以看出上半
身稍微扭轉。

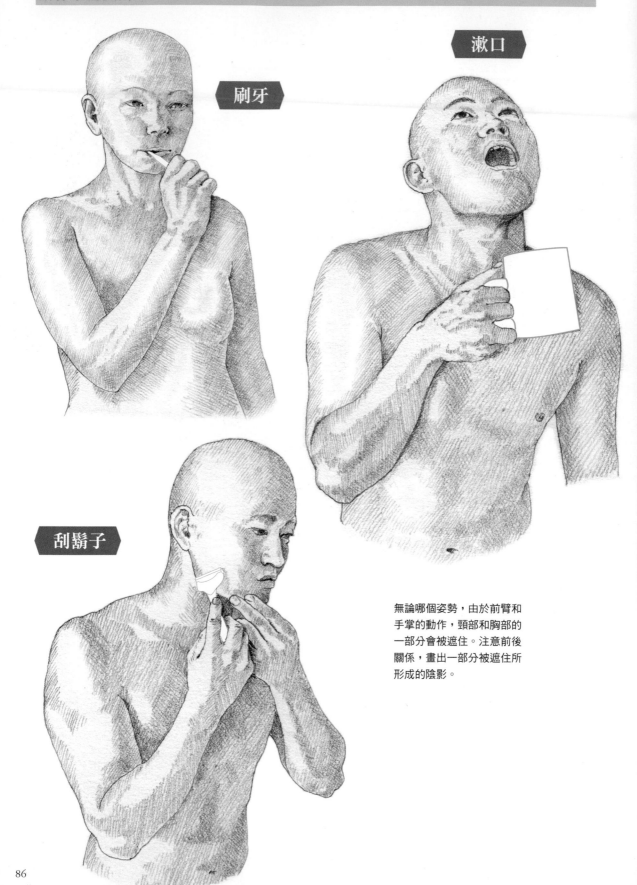

漱口

刷牙

刮鬍子

無論哪個姿勢，由於前臂和手掌的動作，頸部和胸部的一部分會被遮住。注意前後關係，畫出一部分被遮住所形成的陰影。

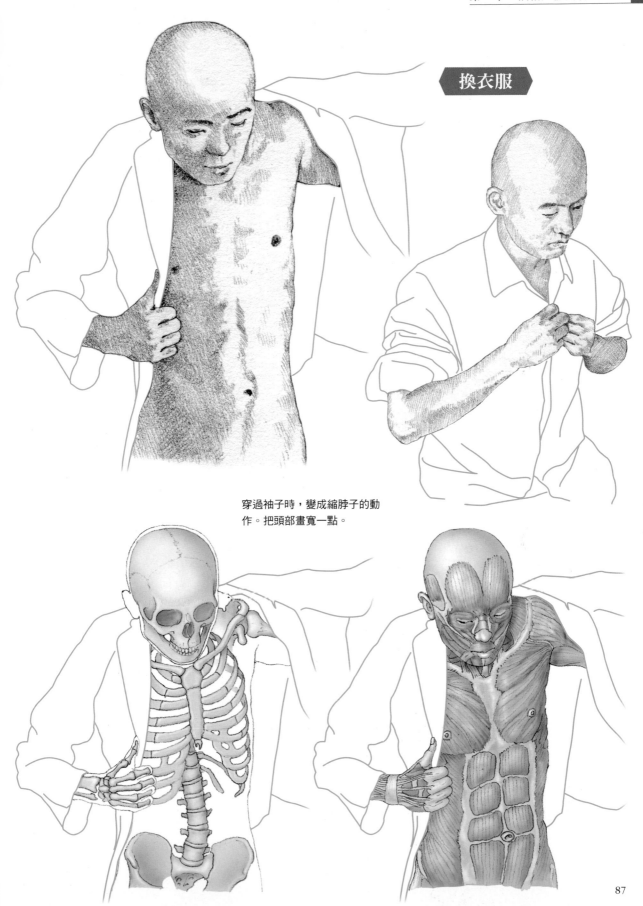

換衣服

穿過袖子時，變成縮脖子的動
作。把頭部畫寬一點。

拿包包

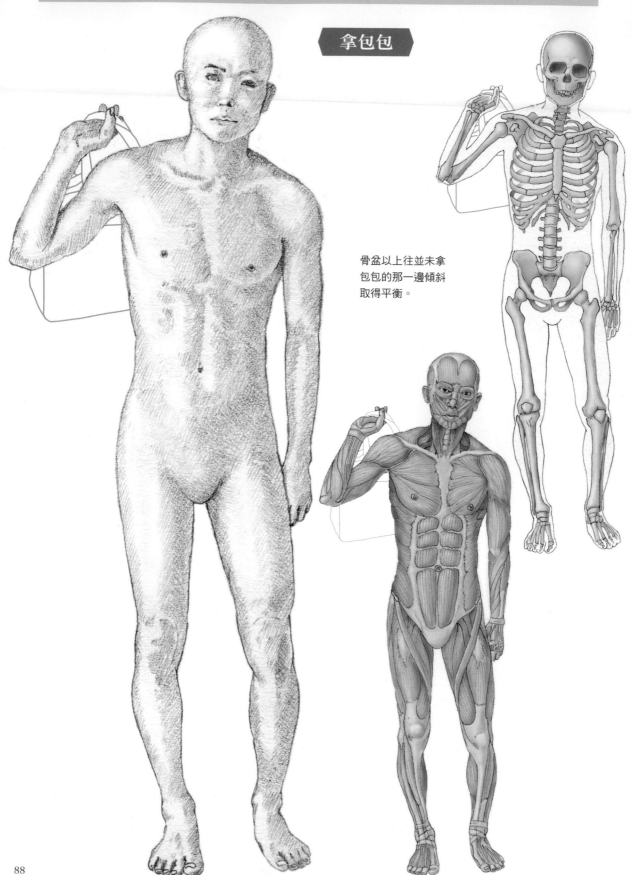

骨盆以上往並未拿
包包的那一邊傾斜
取得平衡。

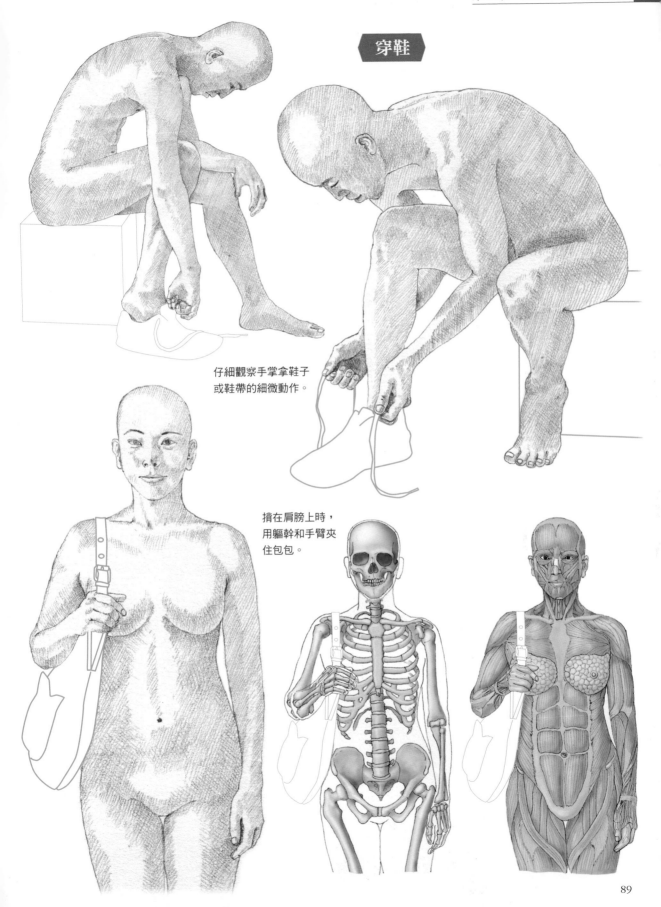

穿鞋

仔細觀察手掌拿鞋子
或鞋帶的細微動作。

揹在肩膀上時，
用軀幹和手臂夾
住包包。

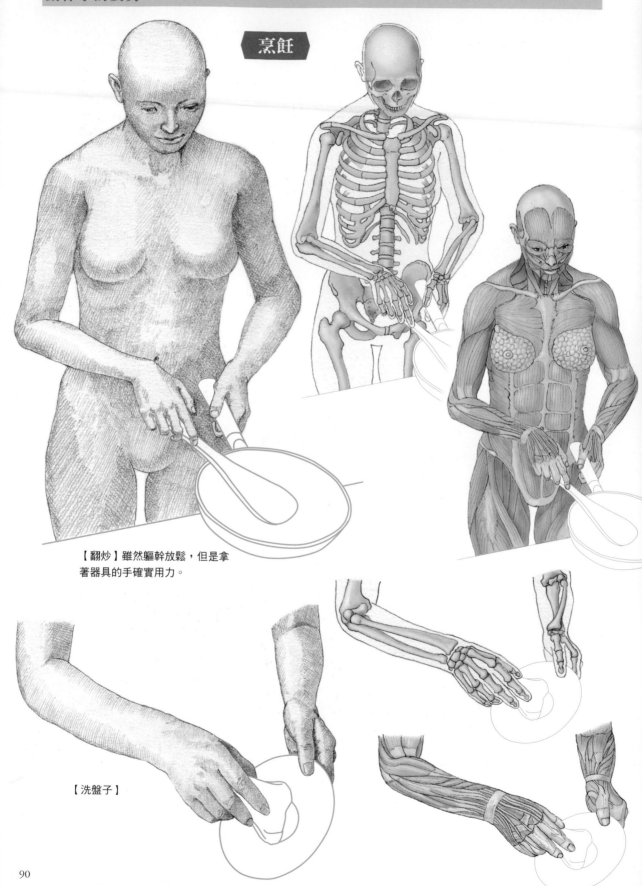

烹飪

【翻炒】雖然軀幹放鬆，但是拿
著器具的手確實用力。

【洗盤子】

【用菜刀切】

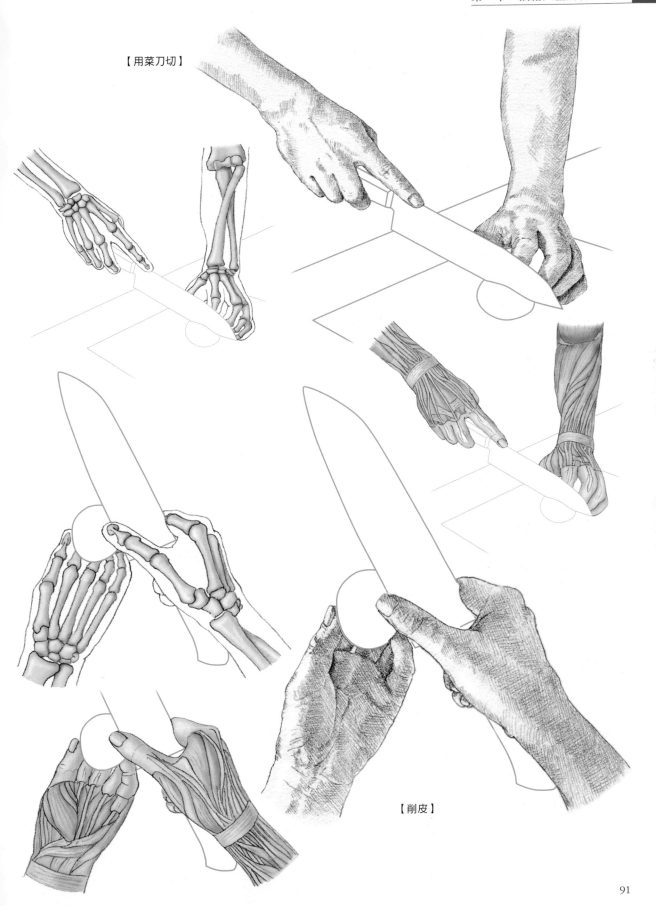

【削皮】

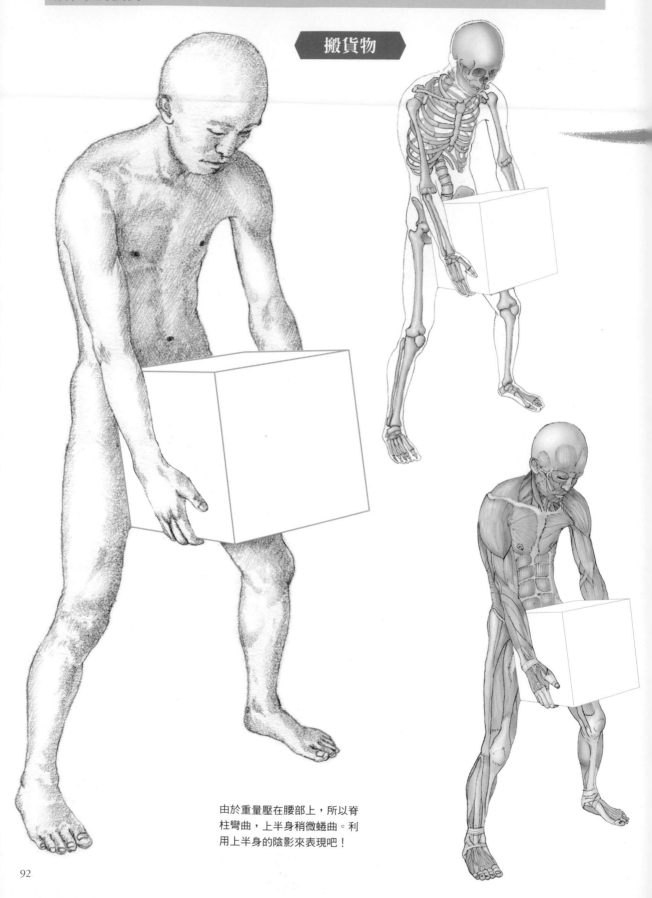

搬貨物

由於重量壓在腰部上,所以脊柱彎曲,上半身稍微蜷曲。利用上半身的陰影來表現吧!

HOW TO...

①兩腳張開膝蓋彎曲，注意讓大腿部傾斜並決定關節的位置。

②用直線連接關節與關節。讓骨盆傾斜呈籃子狀，感覺腰部承受負荷。加上輔助線表示頭部前傾。

③用上半身和肩膀與手臂抬著貨物，注意大腿部和腰部承受負荷，讓線條鼓起。讓脊柱彎曲，表示對腰部造成負荷。

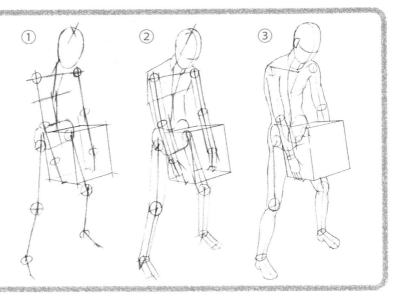

① ② ③

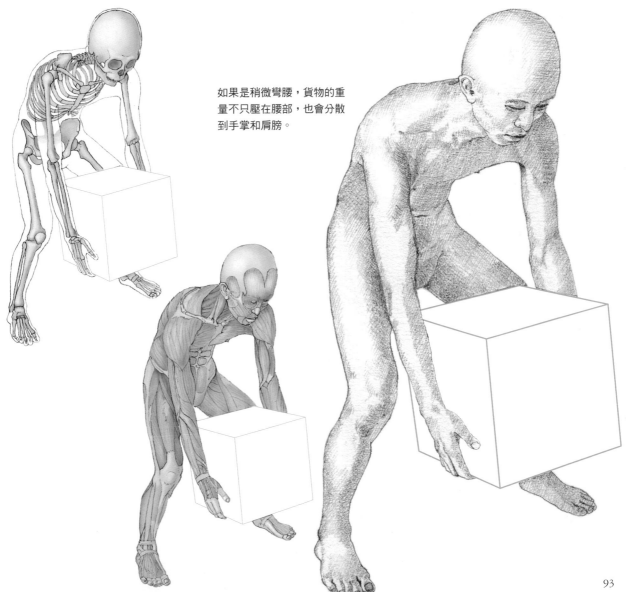

如果是稍微彎腰，貨物的重量不只壓在腰部，也會分散到手掌和肩膀。

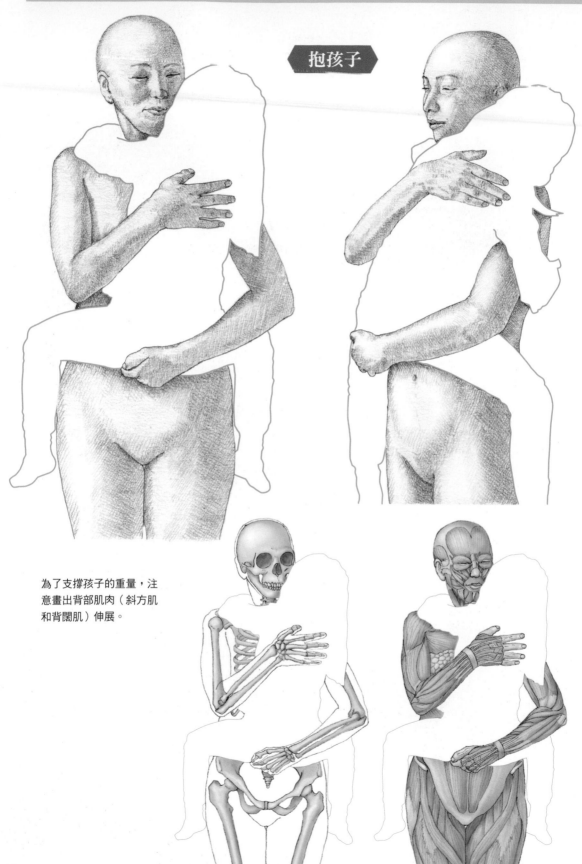

抱孩子

為了支撐孩子的重量，注
意畫出背部肌肉（斜方肌
和背闊肌）伸展。

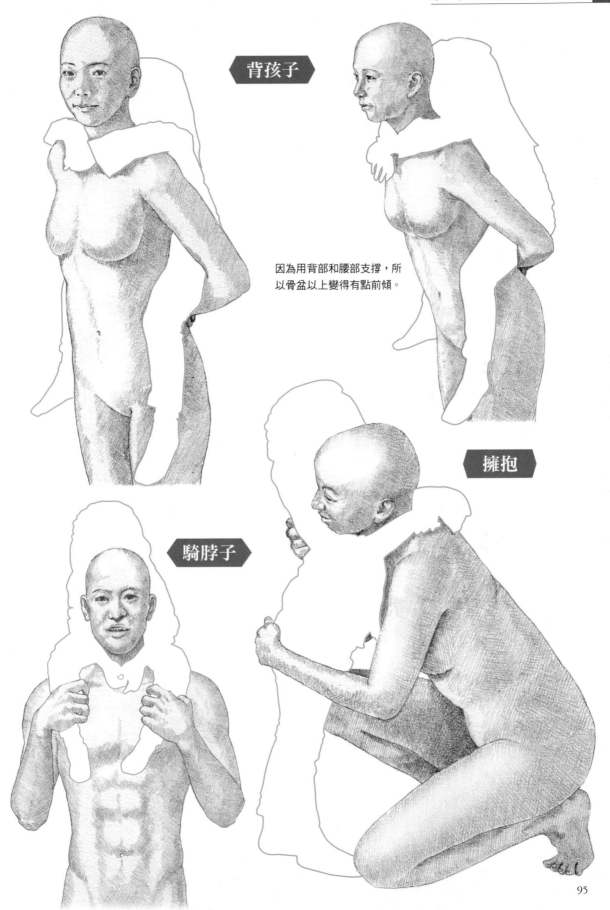

背孩子

因為用背部和腰部支撐，所
以骨盆以上變得有點前傾。

擁抱

騎脖子

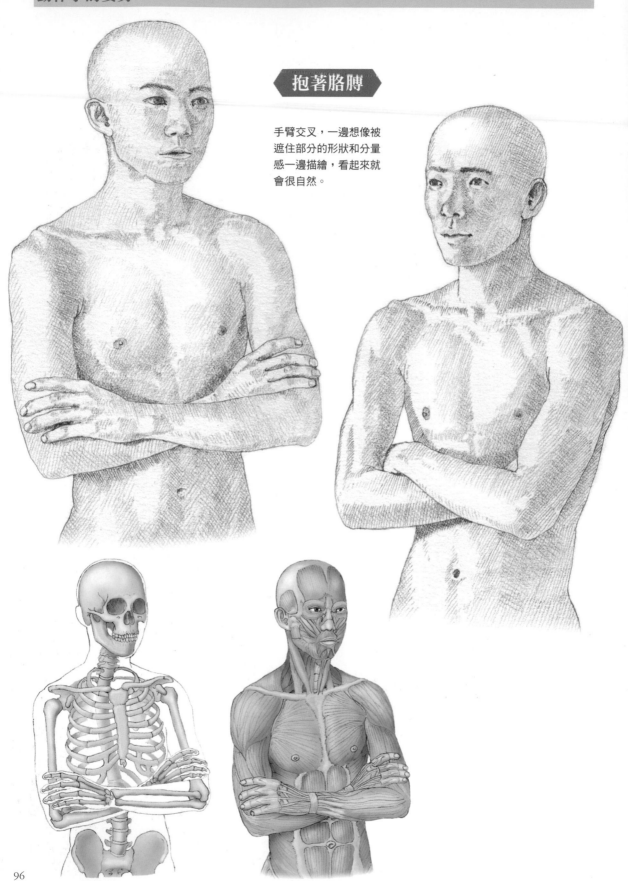

抱著胳膊

手臂交叉,一邊想像被
遮住部分的形狀和分量
感一邊描繪,看起來就
會很自然。

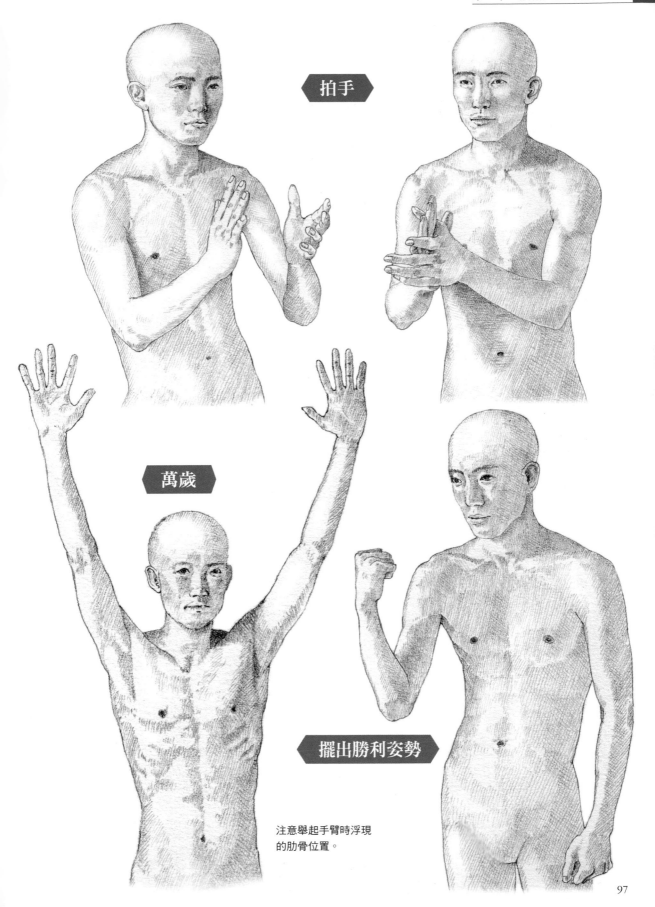

拍手

萬歲

擺出勝利姿勢

注意舉起手臂時浮現
的肋骨位置。

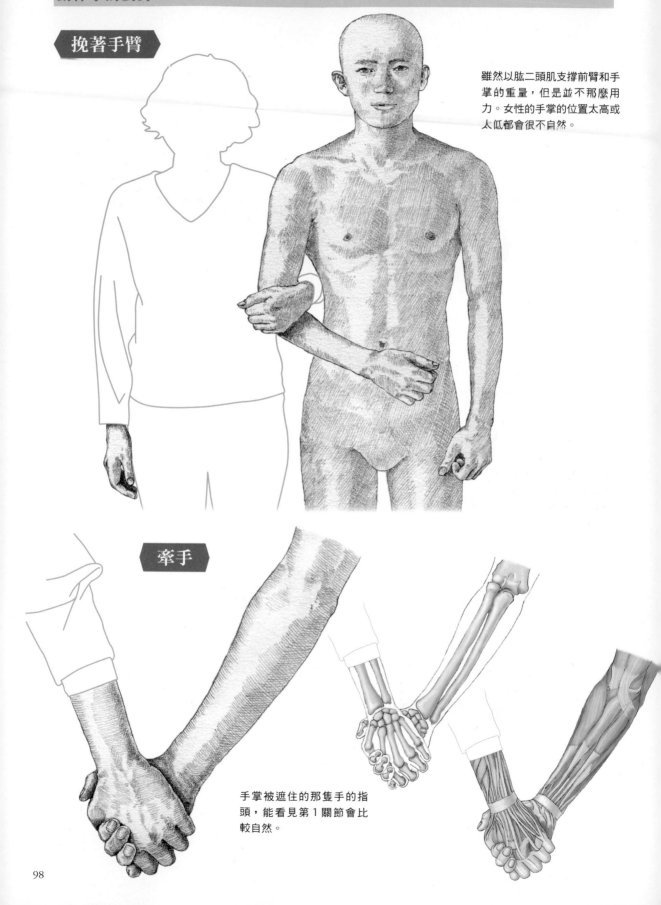

挽著手臂

雖然以肱二頭肌支撐前臂和手掌的重量，但是並不那麼用力。女性的手掌的位置太高或太低都會很不自然。

牽手

手掌被遮住的那隻手的指頭，能看見第 1 關節會比較自然。

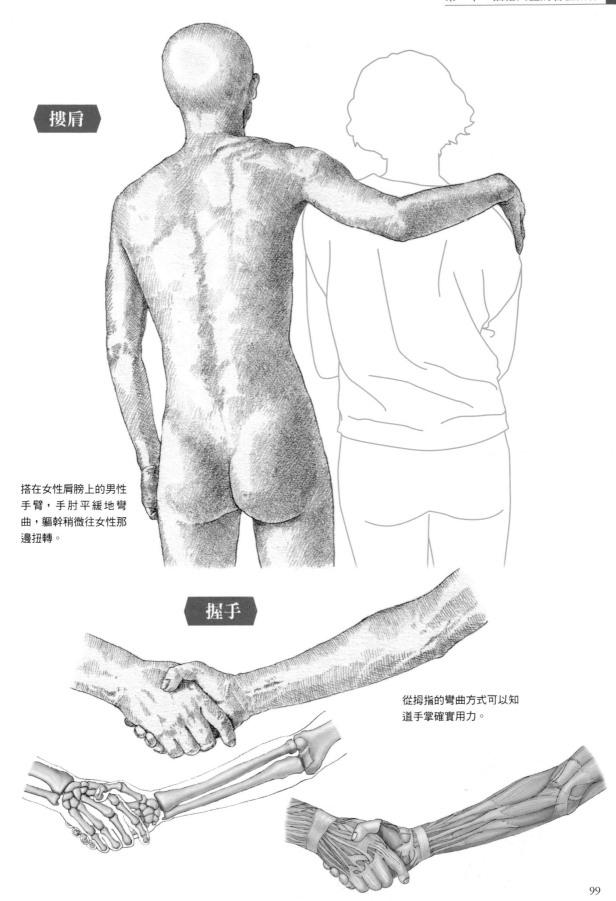

摟肩

搭在女性肩膀上的男性
手臂，手肘平緩地彎
曲，軀幹稍微往女性那
邊扭轉。

握手

從拇指的彎曲方式可以知
道手掌確實用力。

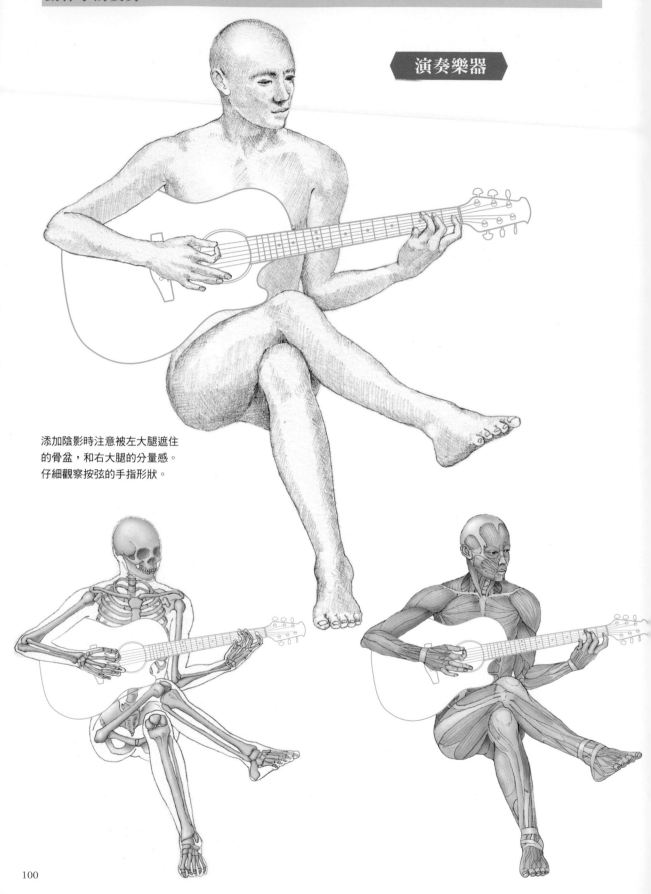

演奏樂器

添加陰影時注意被左大腿遮住
的骨盆，和右大腿的分量感。
仔細觀察按弦的手指形狀。

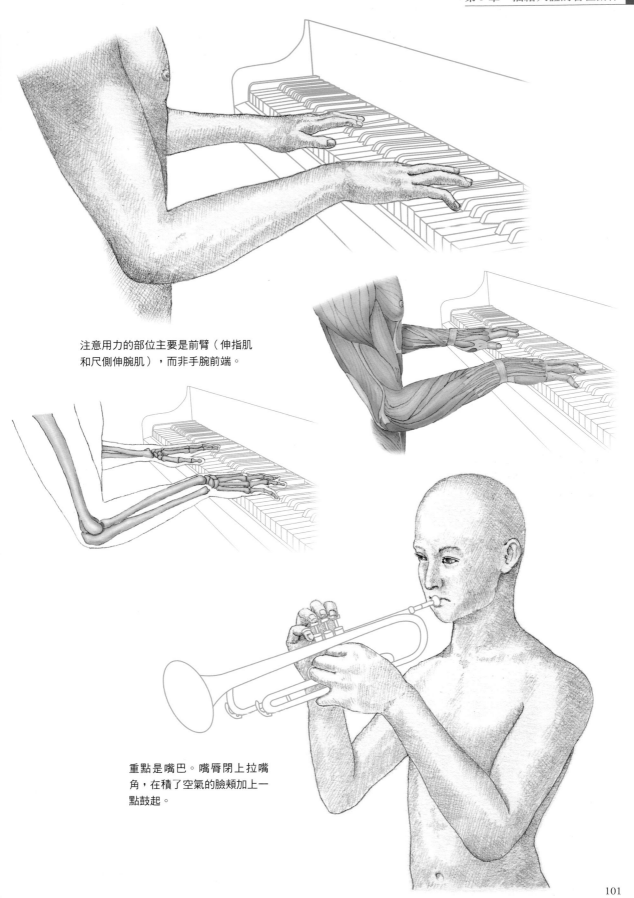

注意用力的部位主要是前臂（伸指肌
和尺側伸腕肌），而非手腕前端。

重點是嘴巴。嘴唇閉上拉嘴
角，在積了空氣的臉頰加上一
點鼓起。

《泉》多米尼克・安格爾 —— 在人體顯現的曲線

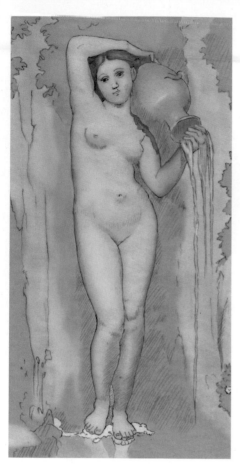

《泉》／多米尼克・安格爾
1820～1856 年　163 ㎝ ×80 ㎝
法國新古典主義的傑作。據說模特兒是 16 歲
的女性。
※ 強調、抽出身體線條的摹本。

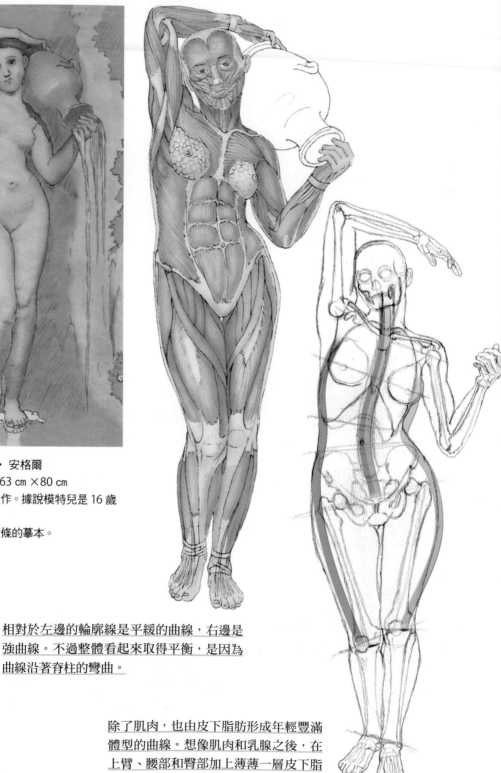

相對於左邊的輪廓線是平緩的曲線，右邊是
強曲線。不過整體看起來取得平衡，是因為
曲線沿著脊柱的彎曲。

除了肌肉，也由皮下脂肪形成年輕豐滿
體型的曲線。想像肌肉和乳腺之後，在
上臂、腰部和臀部加上薄薄一層皮下脂
肪。

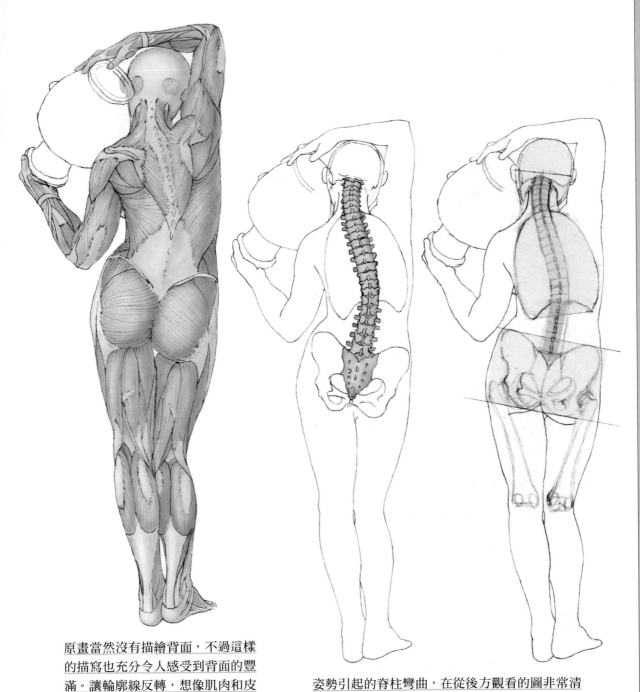

原畫當然沒有描繪背面，不過這樣的描寫也充分令人感受到背面的豐滿。讓輪廓線反轉，想像肌肉和皮下脂肪描繪。

姿勢引起的脊柱彎曲，在從後方觀看的圖非常清楚（左圖）。頸椎（綠色）、胸椎（黃色）、腰椎（橘色）的彎曲，對應頭部、胸廓、骨盆的傾斜（右圖）。

動作大的姿勢

跑步

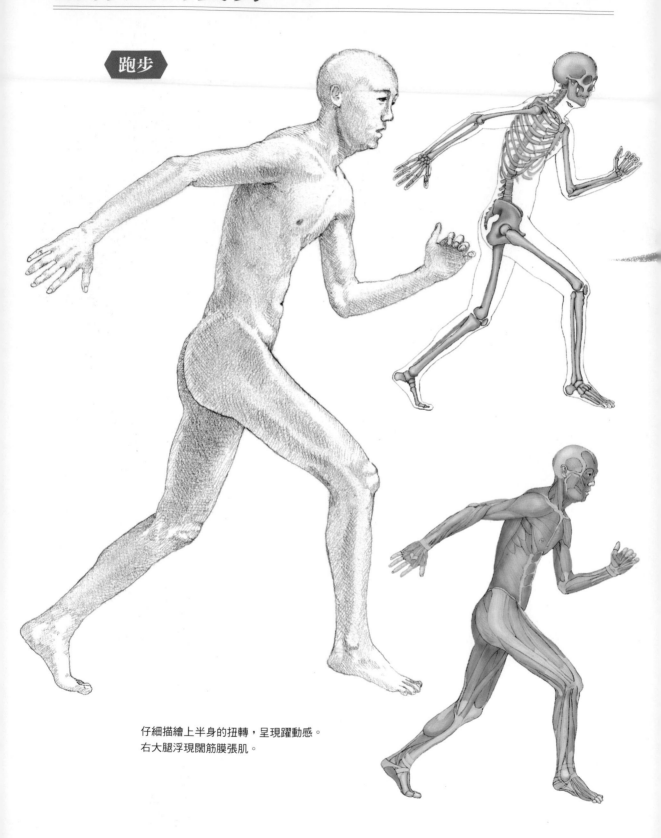

仔細描繪上半身的扭轉，呈現躍動感。
右大腿浮現闊筋膜張肌。

HOW TO...

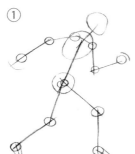 ①

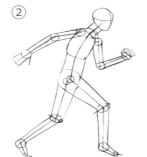 ②

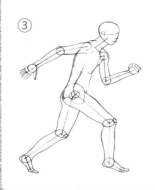 ③

①注意上半身的前傾決定頭
　身。
②用直線連接關節與關節。
　注意左手和右腳向前，並
　且讓脊柱彎曲。
③讓連接關節的線條鼓起。
　左肩向前挺出，在上半身
　加上扭轉。

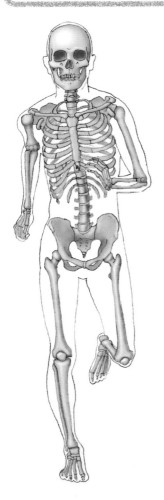

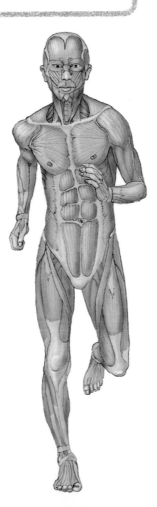

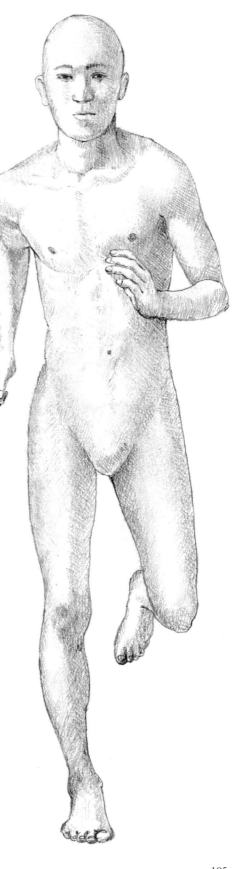

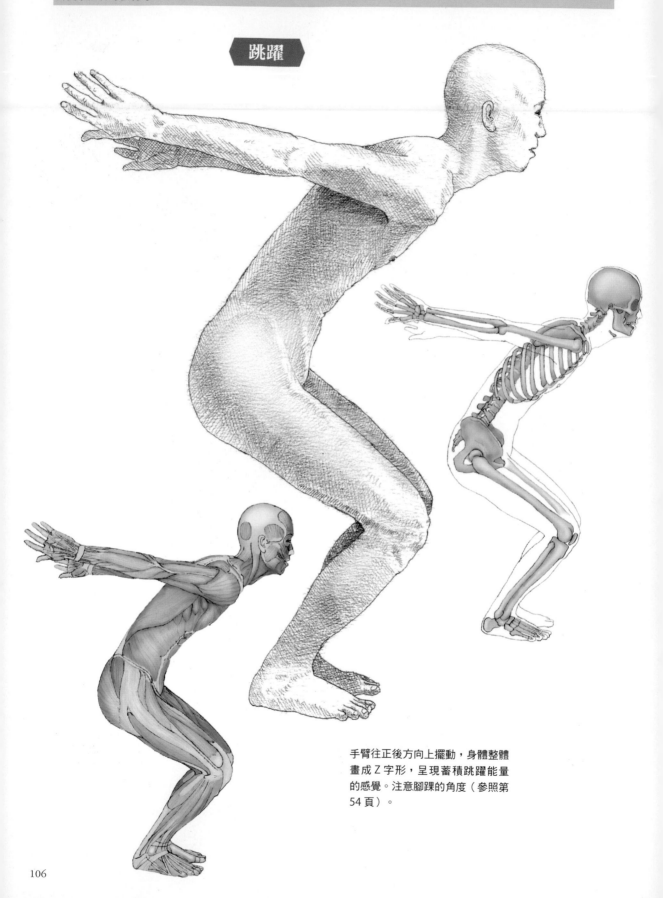

跳躍

手臂往正後方向上擺動，身體整體
畫成 Z 字形，呈現蓄積跳躍能量
的感覺。注意腳踝的角度（參照第
54 頁）。

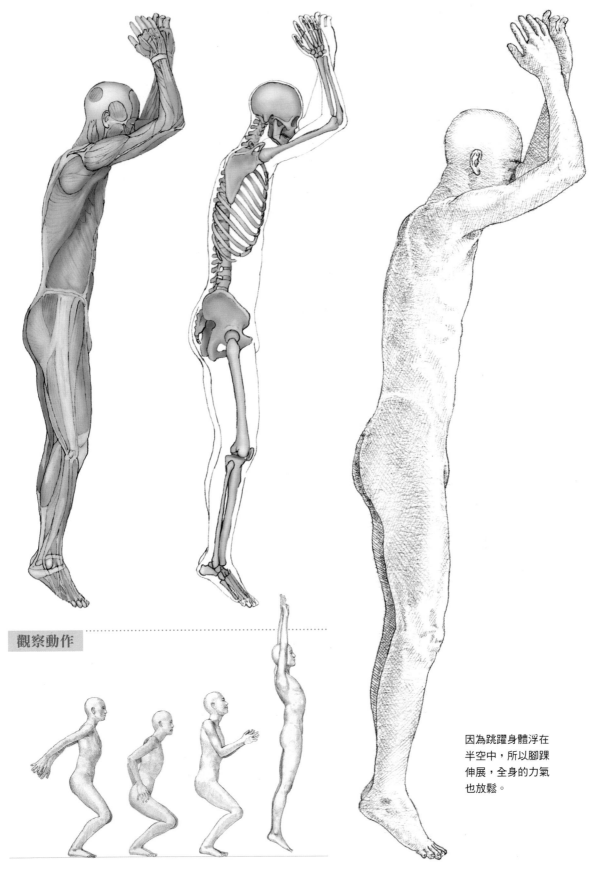

觀察動作

因為跳躍身體浮在
半空中，所以腳踝
伸展，全身的力氣
也放鬆。

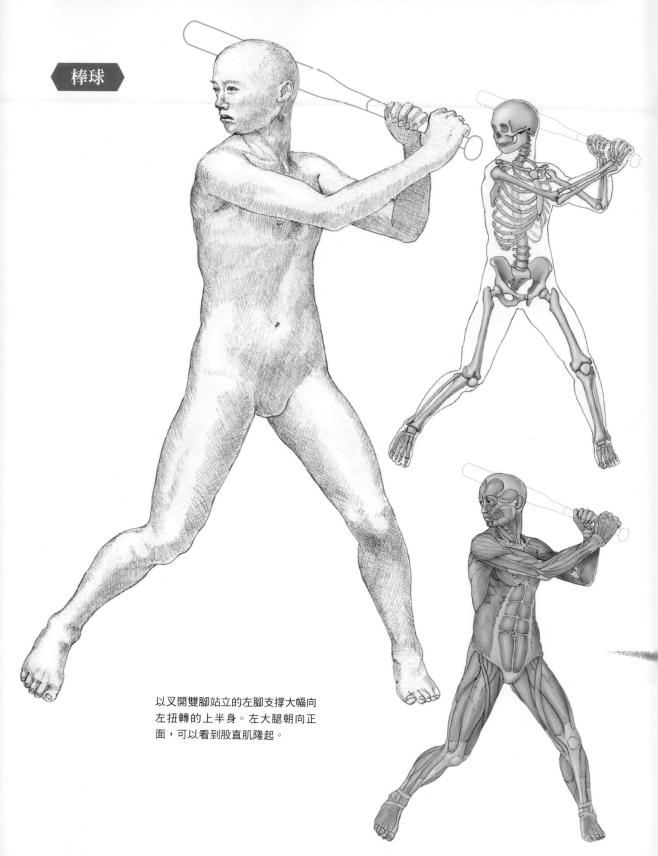

棒球

以叉開雙腳站立的左腳支撐大幅向左扭轉的上半身。左大腿朝向正面,可以看到股直肌隆起。

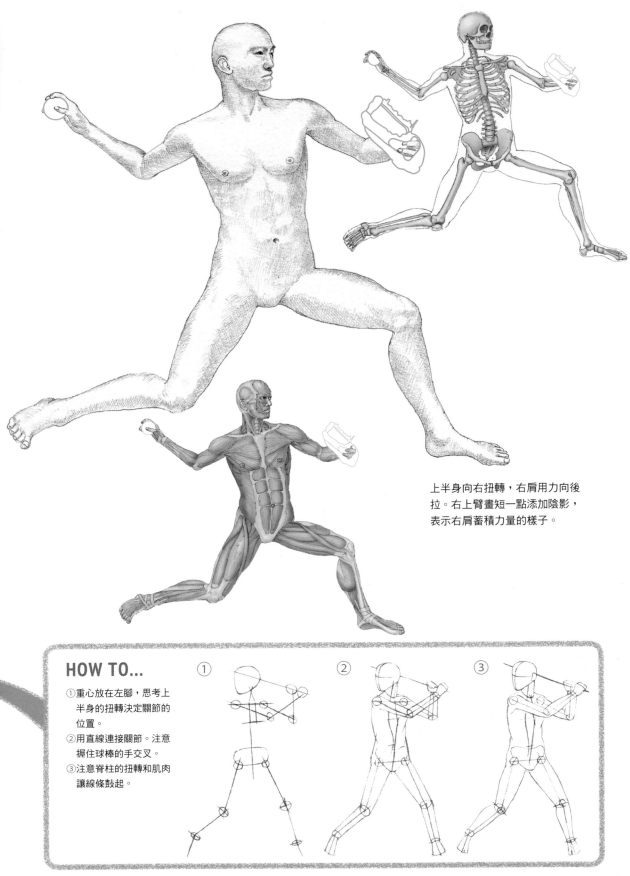

上半身向右扭轉，右肩用力向後
拉。右上臂畫短一點添加陰影，
表示右肩蓄積力量的樣子。

HOW TO...

①重心放在左腳，思考上
　半身的扭轉決定關節的
　位置。
②用直線連接關節。注意
　握住球棒的手交叉。
③注意脊柱的扭轉和肌肉
　讓線條鼓起。

①

②

③

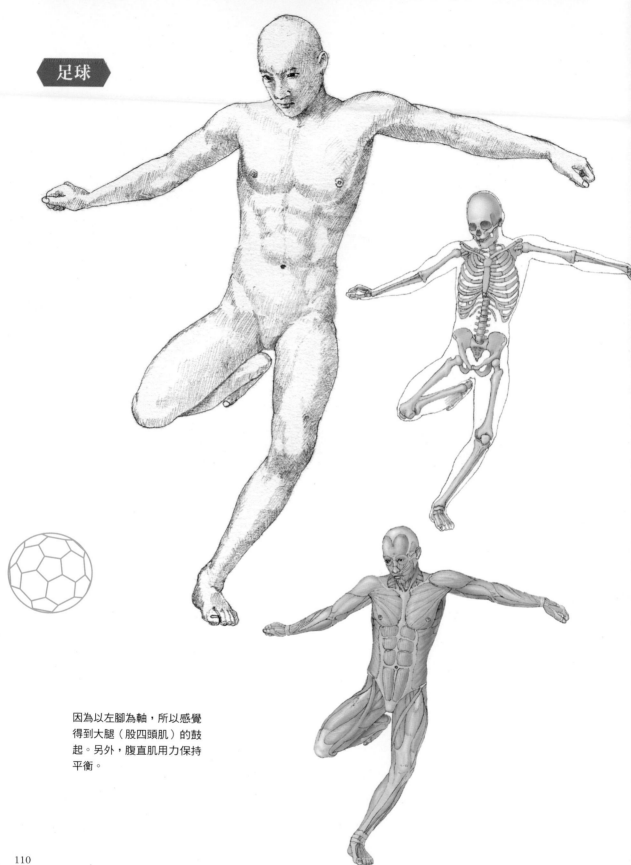

足球

因為以左腳為軸，所以感覺
得到大腿（股四頭肌）的鼓
起。另外，腹直肌用力保持
平衡。

網球

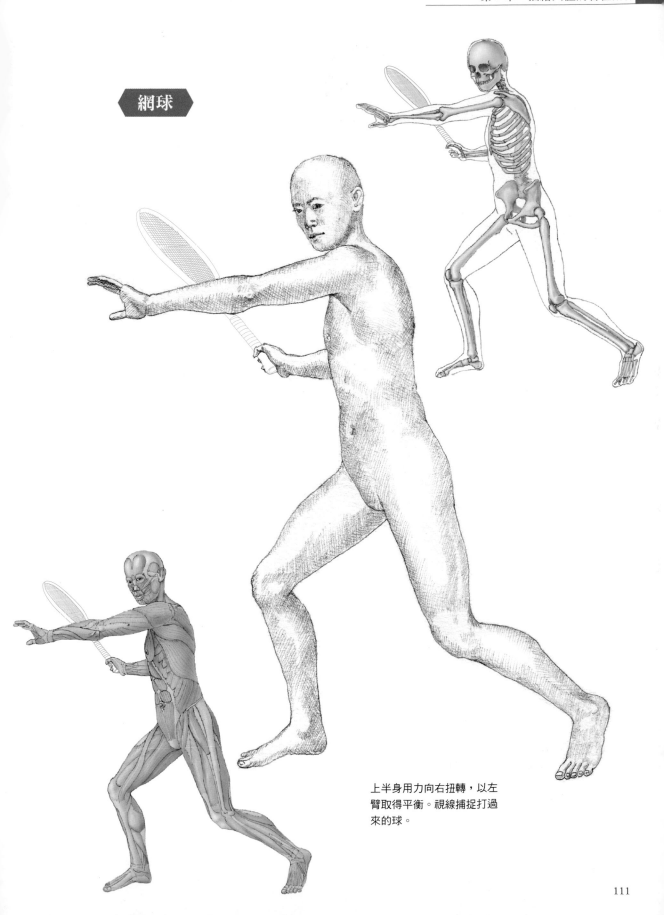

上半身用力向右扭轉，以左
臂取得平衡。視線捕捉打過
來的球。

籃球

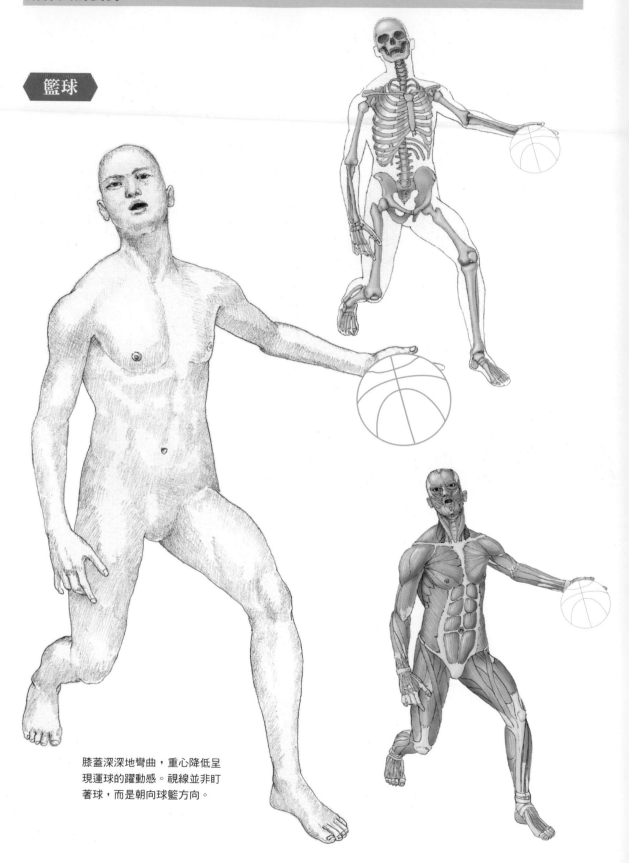

膝蓋深深地彎曲,重心降低呈
現運球的躍動感。視線並非盯
著球,而是朝向球籃方向。

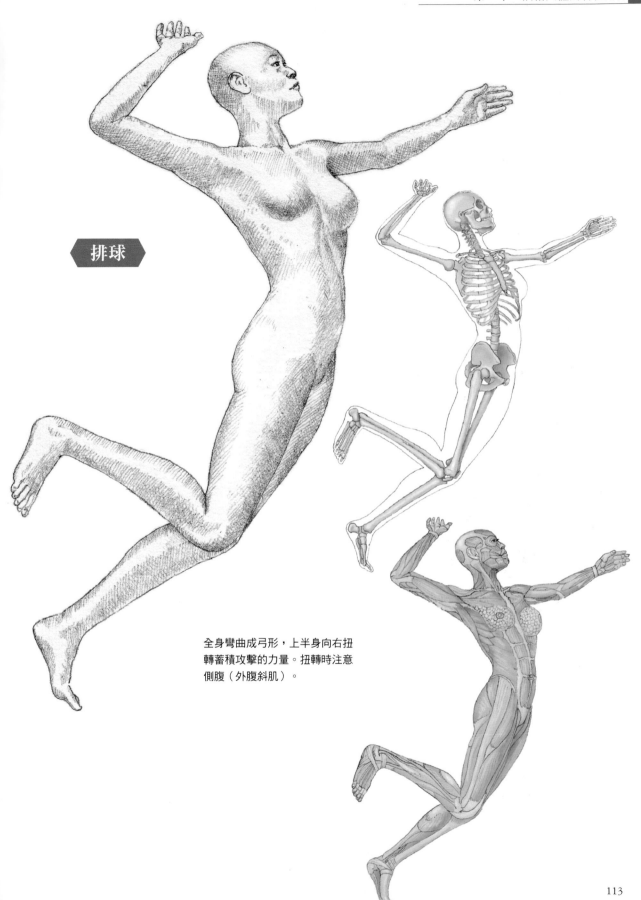

排球

全身彎曲成弓形，上半身向右扭轉蓄積攻擊的力量。扭轉時注意側腹（外腹斜肌）。

桌球

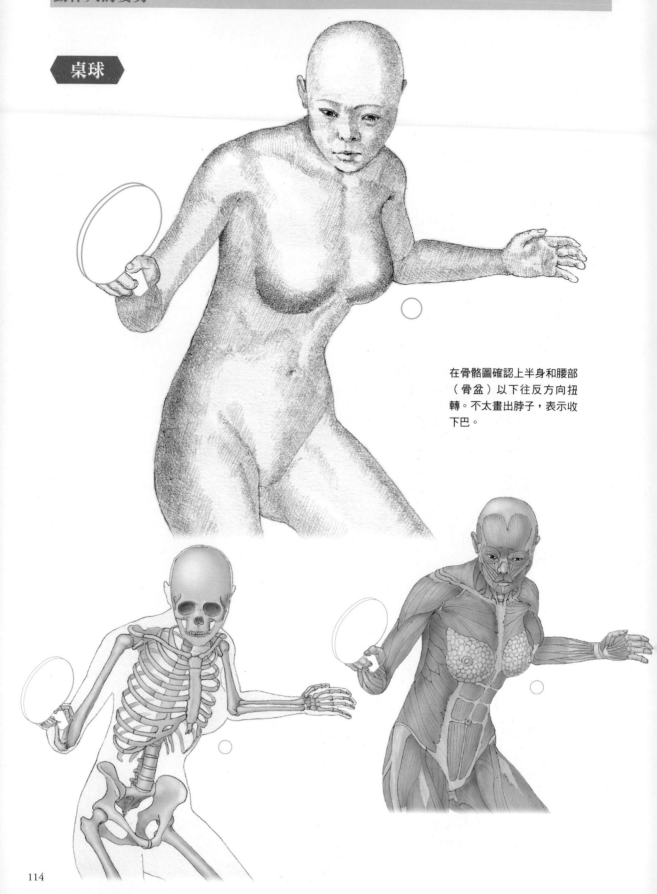

在骨骼圖確認上半身和腰部（骨盆）以下往反方向扭轉。不太畫出脖子，表示收下巴。

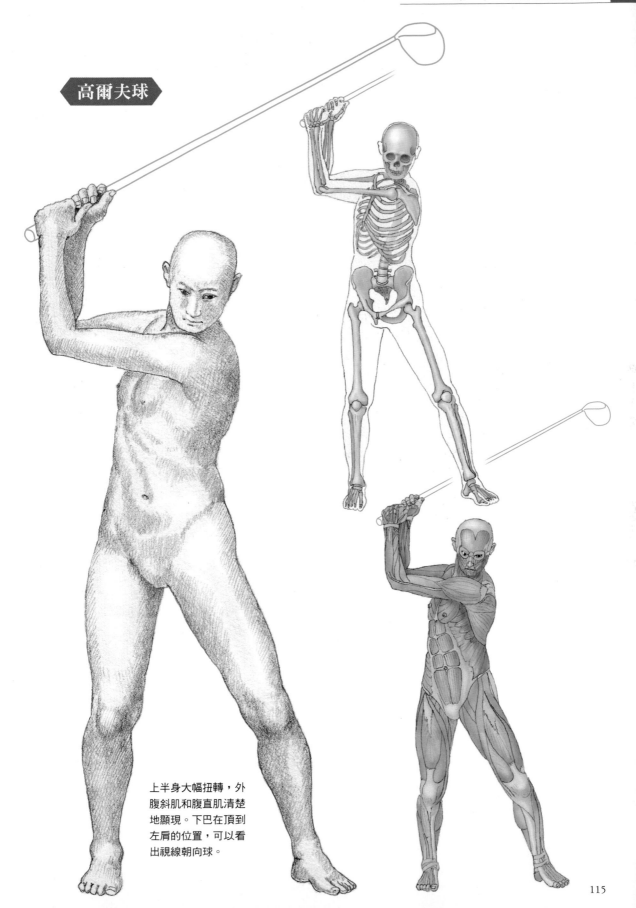

高爾夫球

上半身大幅扭轉，外
腹斜肌和腹直肌清楚
地顯現。下巴在頂到
左肩的位置，可以看
出視線朝向球。

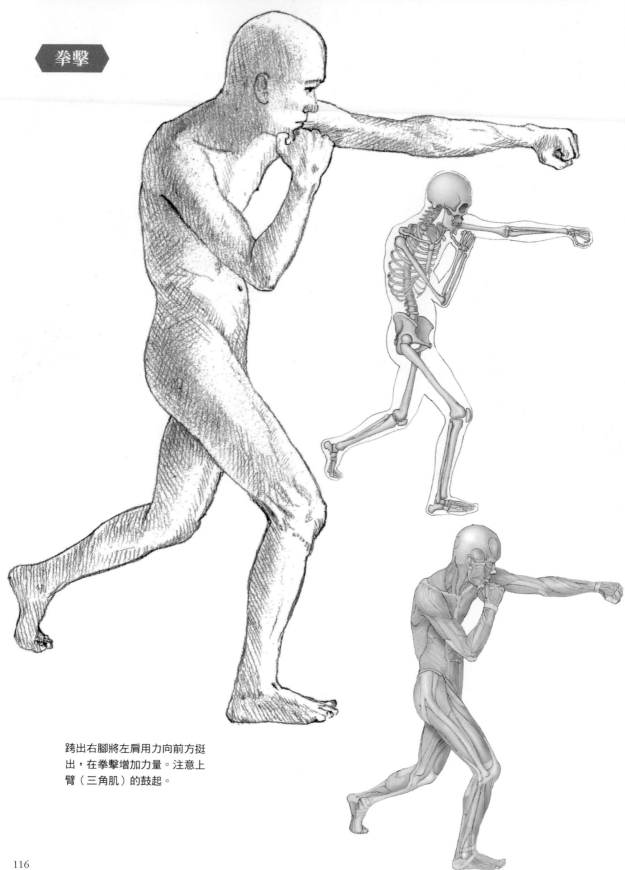

拳擊

跨出右腳將左肩用力向前方挺
出,在拳擊增加力量。注意上
臂(三角肌)的鼓起。

游泳

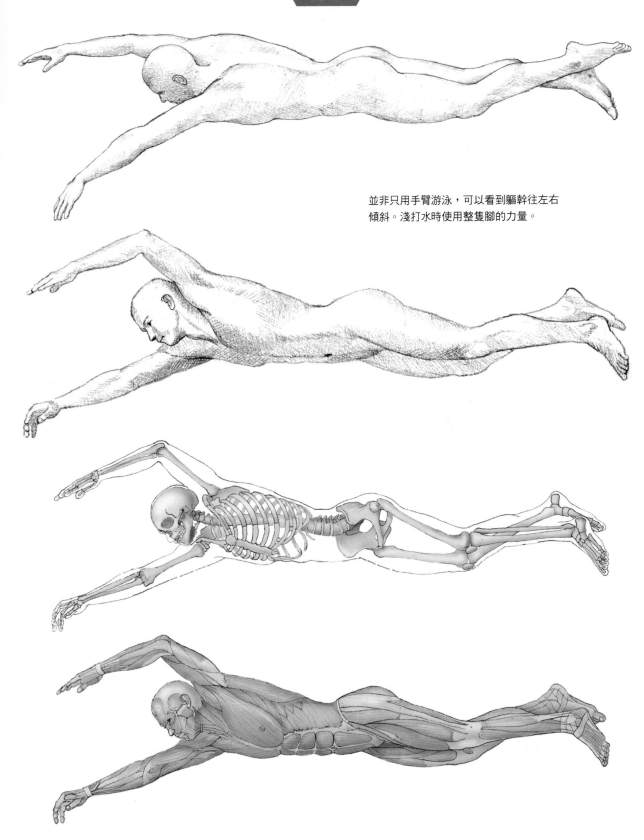

並非只用手臂游泳，可以看到軀幹往左右
傾斜。淺打水時使用整隻腳的力量。

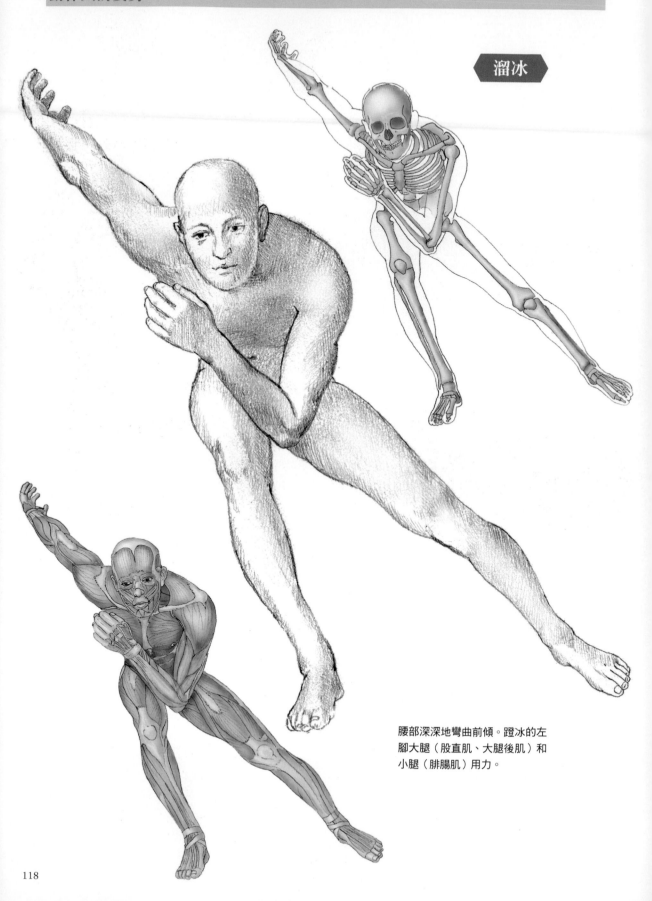

溜冰

腰部深深地彎曲前傾。蹬冰的左
腳大腿（股直肌、大腿後肌）和
小腿（腓腸肌）用力。

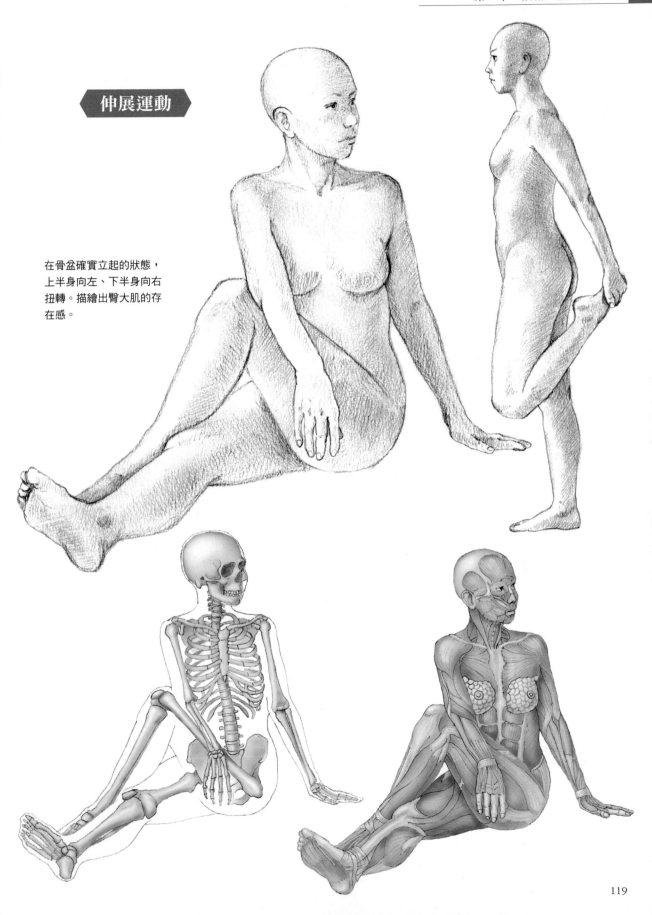

伸展運動

在骨盆確實立起的狀態，
上半身向左、下半身向右
扭轉。描繪出臀大肌的存
在感。

《大宮女》多米尼克・安格爾

─人體的變形

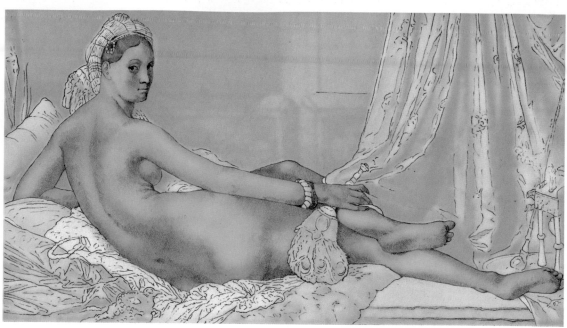

《大宮女》／多米尼克・安格爾
1814 年　162 cm ×91 cm
※ 以人體為主的摹本。

女性的頭部較小，胸廓勉強扭轉。腰部大幅拉長，與此同時骨盆和臀部也變大。為了調整右手的位置，右臂也拉長。算是整體施加變形（deformer）的作品。

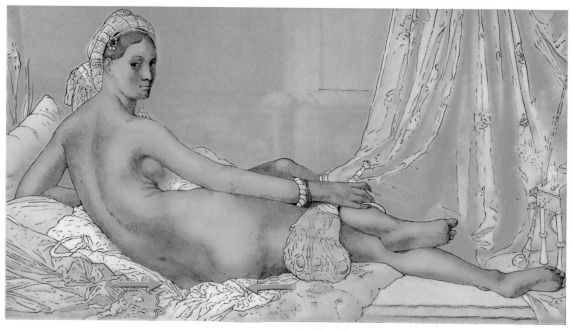

上圖的腰部縮小後（綠色箭頭），便稍微接近正常的人體。

這幅作品從最初的展示期起，就被質疑缺乏「解剖學的寫實主義」。在此提出的分析也顯示了這點。安格爾以細膩的繪畫力和色彩計畫而聞名，可以說是天才畫家，為何在這幅作品施加堪稱「無視解剖學」的變形（deformer）呢？

因為作品的模特兒是愛妾，所以安格爾意圖強調柔和的女性美，這個推論成立。換言之，骨盆加大到不自然的程度，或是右臂加長，或許是想要強調腰部。這在日本的「土偶」之類的作品上也能看到，似乎也是想要表現敬畏維納斯的原始感覺。

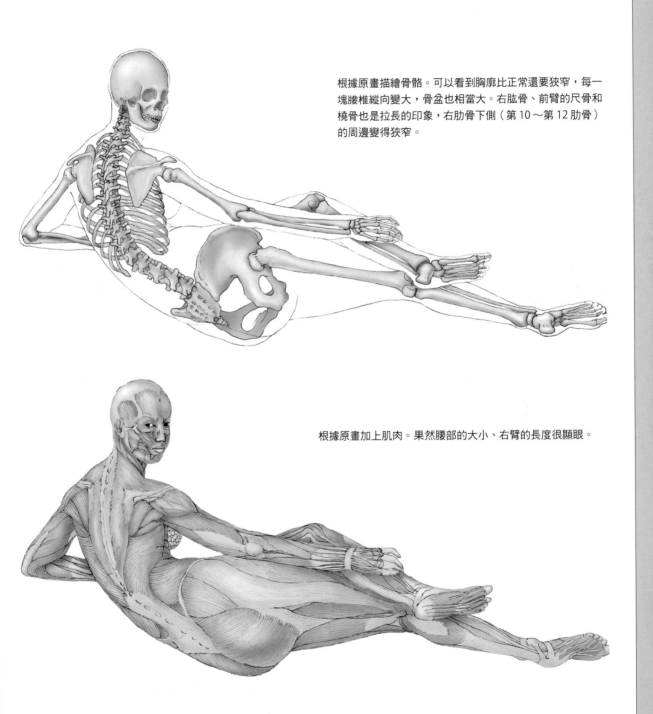

根據原畫描繪骨骼。可以看到胸廓比正常還要狹窄，每一塊腰椎縱向變大，骨盆也相當大。右肱骨、前臂的尺骨和橈骨也是拉長的印象，右肋骨下側（第 10～第 12 肋骨）的周邊變得狹窄。

根據原畫加上肌肉。果然腰部的大小、右臂的長度很顯眼。

結 語

　　要讓人類的動作以極其自然的方式呈現，製作者平日的人類觀察能起到很大效果。就算委託誰當模特兒，將照片作為資料活用，要能不錯過快門的時機，並抓住決定性的瞬間，那麼眼睛的觀察和經驗值是最重要的因素。

　　當靜止的人體呈現哪種構造的「解剖學的資訊（本書的「基礎篇」）」，和「在動作中骨骼與肌肉的資訊（本書的「實踐篇」）」，以及「製作者的觀察經驗」合而為一時，才能創造出更真實、栩栩如生的角色。生動的表情、帶有情感的動作引起的身體細微變化、速度驚人的動作等表現，只要缺少其中一項資訊就不會實現。

　　此外，學習美術解剖學描繪人物時的最大特色，就是在實際繪畫中不會直接畫出骨骼和肌肉，只會利用所謂的「體表」來表現。在解剖學中，將知識與觀察經驗，全都加在顯現體表的陰影描寫上，這是被稱之為「體表解剖」的領域。

　　穿著衣服的時候，就連身體的表面有時也只會露出從脖子到頭、前臂到手掌、膝蓋到腳掌的部分。

　　然而，無論角色做出何種動作，只要注意全身的骨骼，就能表現出正確的屈曲、伸展和轉動。

　　在人的繪畫中能否讓人感受到生命，與製作者理解生命的經驗值和解剖學的資訊累積有關。希望大家能活用本書，累積經驗與資訊，將有助於表現人物的創作。

　　在製作本書之時，獲得編輯嘉山恭子小姐、河野真理子小姐不厭其煩的協助。實在是萬分感謝。

<div align="right">金井裕也</div>

主 要 参 考 文 献

佐藤達夫 監修『新版 からだの地図帳』
講談社（2013）

Keith L.Moore 他『臨床のための解剖学 第2版』
（佐藤達夫、坂井建雄 監訳）メディカル・サイエンス・インターナショナル（2016）

Michael Schünke 他『プロメテウス解剖学アトラス 解剖学総論／運動器系』
（坂井建雄、松村讓兒 監訳）医学書院（2007）

中井準之助 他 編『解剖学辞典 新装版』
朝倉書店（2004）

Heinz Feneis『図解 解剖学事典 第2版』
（山田英智 監訳）医学書院（1983）

中尾喜保、宮永美知代『美術解剖学アトラス』
南山堂（1986）

ヴァレリー・L・ウィンスロゥ『アーティストのための美術解剖学』
（宮永美知代 訳・監修）マール社（2013）

ヴァレリー・L・ウィンスロゥ『モーションを描くための美術解剖学』
（宮永美知代 訳・監修）マール社（2018）

Jack Hamm『人体のデッサン技法』
（島田照代 訳）嶋田出版（1987）

ジョヴァンニ・チヴァルディ『人体デッサンのための美術解剖学ノート』
（榊原直樹 訳）マール社（2014）

内田広由紀『基本はかんたん人物画』
視覚デザイン研究所（2004）

レイ・ロング『図解 YOGA アナトミー 筋骨格編』
（中村尚人 監訳）アンダーザライトヨガ スクール（2014）

125

TITLE

美術解剖學

STAFF

出版	瑞昇文化事業股份有限公司
作者	金井裕也
譯者	蘇聖翔
總編輯	郭湘齡
責任編輯	張聿雯
美術編輯	許菩真
排版	曾兆珩
製版	印研科技有限公司
印刷	龍岡數位文化股份有限公司
法律顧問	立勤國際法律事務所　黃沛聲律師
戶名	瑞昇文化事業股份有限公司
劃撥帳號	19598343
地址	新北市中和區景平路464巷2弄1-4號
電話	(02)2945-3191
傳真	(02)2945-3190
網址	www.rising-books.com.tw
Mail	deepblue@rising-books.com.tw
初版日期	2022年10月
定價	480元

ORIGINAL JAPANESE EDITION STAFF

裝幀	アルビレオ
本文デザイン・DTP	長橋誓子
撮影	市川 守（本社写真部）
撮影協力	鈴木兼斗 宮井典子
編集協力	河野真理子 大貫未記

國家圖書館出版品預行編目資料

美術解剖學：人體繪圖專科/金井裕也作
；蘇聖翔譯. -- 初版. -- 新北市：瑞昇文
化事業股份有限公司, 2022.08
128面；18.2x25.7公分
譯自：人体を描きたい人のための「美
術解剖学」
ISBN 978-986-401-576-4(平裝)

1.CST: 藝術解剖學 2.CST: 人體畫

901.3　　　　　　　　111012002